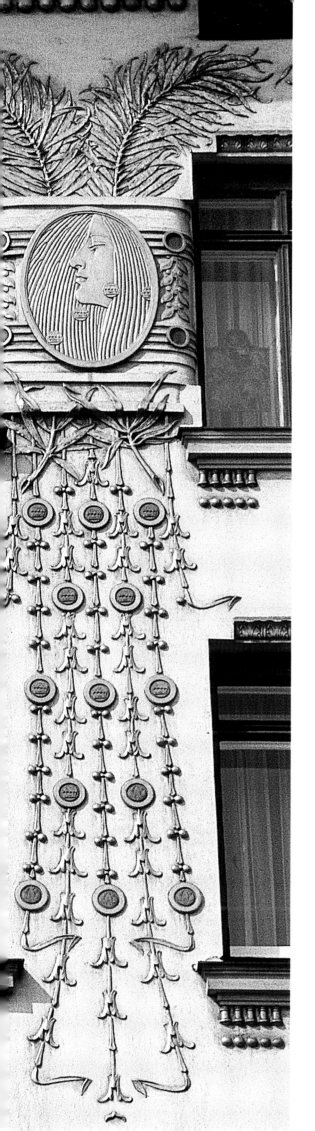

WIEN

Vienna

Heute Today Oggi

Text/Testo
Thomas Hofmann

Prestel
München · Berlin · London · New York

Inhalt

6 Warum Wien?

8 Kurze Stadtgeschichte

16 Der Stephansdom

18 Die Gesichter des Grabens

20 Kohlmarkt und Michaelerplatz

22 Die Hofburg

24 Geschichte(n) am Heldenplatz

26 Albertina und Hrdlicka-Denkmal

28 Palais rund um die Freyung

30 Das Mahnmal am Judenplatz

32 Vor dem Wiener Rathaus

34 Das Kunsthistorische Museum und
 das Naturhistorische Museum

36 Oper und Schwarzenbergplatz

38 Das Museum für angewandte Kunst

40 Otto Wagners Postsparkasse

42 Wiener Kaffeehäuser

44 Secession und Naschmarkt

46 Karlsplatz, Karlskirche und Musikverein

48 Das Belvedere

50 Das MuseumsQuartier

52 Künstlerische Vielfalt im MQ

54 L(i)ebenswerter Spittelberg

Contents

6 Why Vienna?

8 The making of Vienna

16 St Stephen's Cathedral

18 The different faces of the Graben

20 Kohlmarkt and Michaelerplatz

22 The Hofburg

24 History and Heldenplatz

26 The Albertina and the
 Hrdlicka monument

28 Town houses around the Freyung

30 The Jewish memorial on Judenplatz

32 The Town Hall (Rathaus)

34 The Art History and Natural History
 Museums

36 The Opera House and
 Schwarzenbergplatz

38 The Museum of Applied Art (MAK)

40 Otto Wagner's Postsparkasse

42 Viennese coffee houses

44 The Secession and the Naschmarkt

46 Karlsplatz, the Karlskirche
 and the Musikverein

48 The Belvedere

50 The MuseumsQuartier

52 Artistic variety in the MuseumsQuartier

Sommario

6 Perché Vienna?

8 Le origini di Vienna

16 La cattedrale di Santo Stefano

18 Le facciate del "Graben"

20 Kohlmarkt e Michaelerplatz

22 L'Hofburg

24 L'Heldenplatz

26 L'Albertina e il monumento di Hrdlicka

28 I palazzi della Freyung

30 Il monumento dello Judenplatz

32 Davanti al Municipio di Vienna
 (Wiener Rathaus)

34 Il museo delle arti e il museo
 delle scienze naturali

36 Teatro dell'Opera e
 Schwarzenbergplatz

38 Il MAK – Museo delle arti applicate

40 La Cassa di Risparmio postale
 di Otto Wagner

42 I caffè di Vienna

44 La Secession e il mercato delle golosità
 (Naschmarkt)

46 Il Karlsplatz, la Karlskirche e
 il Musikverein

48 Il Belvedere

50 Il MuseumsQuartier

56	Das Palais Liechtenstein	54	Picturesque Spittelberg	52	Pluralità artistica del MuseumsQuartier
58	Entlang des Donaukanals	56	The Palais Liechtenstein	54	Il pittoresco Spittelberg
60	Auf Hundertwassers Spuren	58	Along the Danube Canal	56	Il Palazzo Liechtenstein
62	Im Prater	60	On the trail of Hundertwasser	58	Lungo il canale del Danubio
64	Die Flaktürme	62	The Prater	60	Sulle orme di Hundertwasser
66	Am Urban-Loritz-Platz	64	The anti-aircraft towers	62	Al Prater
68	Schloss Schönbrunn	66	Urban-Loritz-Platz	64	Le torri dell'artiglieria contraerea
70	Park Schönbrunn	68	Schönbrunn – The Palace	66	L'Urban-Loritz-Platz
72	Das Technische Museum	70	Schönbrunn – The Park	68	La reggia di Schönbrunn
74	Millennium Tower	72	The Technology Museum	70	Il parco di Schönbrunn
76	Vom Donauturm zur UNO-City	74	Millennium Tower	72	Il museo della tecnica
78	Vienna DC	76	From the Danube Tower to UNO City	74	Millenium-Tower
80	Am Wienerberg	78	Vienna DC	76	Dal Donauturm all'UNO-City
82	Der Wiener Heurige	80	On the Wienerberg	78	Vienna DC
84	Der Karl Marx-Hof	82	The Viennese 'Heuriger' – the new wine	80	Il Wienerberg

86	Die Wotruba-Kirche in Wien-Mauer	84	The Karl Marx Hof	82	Der Heurige – il vino nuovo
88	Der Nationalpark Donau-Auen	86	The Wotruba church in Mauer	84	Il Karl-Marx-Hof
90	Die Gasometer in Simmering	88	Danube Meadows National Park	86	La chiesa di Fritz Wotruba
92	Der Wiener Zentralfriedhof	90	The Simmering gasometers	88	Il Parco Nazionale Donau-Auen
94	Karte	92	Vienna Central Cemetery	90	I gasometri a Simmering
		94	Map	92	Il cimitero centrale di Vienna
				94	Pianta della città

Warum Wien?

»Wien ist anders!«, dieser Slogan begrüßte
vor einiger Zeit an den Wiener Stadteinfahrten
die Ankommenden – Wiener ebenso wie ihre
Gäste. Er wurde mittlerweile zur stehenden
Redewendung, fester Bestandteil des Wiener
Alltags. Als hätte Wien nicht schon genug
Attribute, von den Klischees ganz zu schwei-
gen: Donau- oder Walzermetropole sind nur
die gängigsten. Wie aber ist Wien wirklich?
Die Hauptstadt Österreichs überwältigt nicht
mit Rekorden – es gibt eine Reihe größerer
Millionenstädte. Was Wien ausmacht, ist nicht
in die Weite, sondern die Tiefe. Das Ureigent-
liche der Stadt, die Mentalität der Wiener, hat
viele Wurzeln. Vom Herzen Europas aus rei-
chen sie, dem Lauf der Donau folgend, weit
nach Osten, aber auch nach Norden und in
den Süden. So ist der typische Wiener zwar
in Wien geboren, hat aber mindestens einen
Großelternteil in einem Kronland der Monar-
chie. »Wien Heute« ist ein buntes Mosaik,
ein Stück habsburgischer Vielvölkerstaat in
der Urenkelgeneration.
Bei der Frage was für die Stadt und deren
Bewohner typisch sei, suchen Sie die Antwort
auf der Speisekarte eines jener Wirtshäuser,
die hier »Beisl« heißen. Und überhaupt: Wien
sollte man sich nicht mit dem Verstand, son-
dern aus dem Bauch heraus annähern. Gute
Möglichkeiten bieten – vorausgesetzt man
nimmt sich Zeit – die Wiener Kaffeehäuser,
der Heurige oder ein Besuch auf einem der
Friedhöfe. Bald wird man feststellen, dass
Wiener zum raunzen (nörgeln) neigen, dass
sie gern in Selbstmitleid verfallen, im Grunde
aber herzensgute Menschen sind, und dass
hier nichts, schon gar nicht der Tod, endgültig
ist. Bei aller Ausweglosigkeit ist immer noch
ein »Hintertürl« offen.
»Wien ist anders!« So gesehen ist Wien eine
Stadt der unbegrenzten Möglichkeiten. Wie
viele dieser Möglichkeiten tatsächlich genutzt
wurden und werden, lässt sich am besten
am Beispiel von Kunst und Kultur ablesen.
»Wien Heute« ist langsam, Stück für Stück,
gewachsen, wurde nach Kriegen immer
wieder aufgebaut. Hier war man neuen Strö-
mungen gegenüber – wenn auch mit Vorbe-
halten – stets aufgeschlossen. Wenn im heu-
tigen Stadtbild die Gotik mit dem Stephans-

Why Vienna?

'Vienna's different!' was the welcoming slogan
that people used to see some time back when
they first drove into Vienna. The Viennese, of
course, saw it more often than visitors, and so
the phrase caught on – you'd hear it in every-
day conversation. As if Vienna weren't already
weighed down with popular attributes, not to
mention all the hackneyed stock terms such
as the 'city on the Danube' or 'city of waltzes'.
But what is Vienna, really really?
Austria's capital is not one to overwhelm you
with statistics – there are, for example, many
much more populous metropolises. What makes
Vienna special is not expanse but depth. The
individual quality of the city and mentality of its
inhabitants have diverse roots. They extend
from the heart of Europe, following the Danube
downriver far to the east – but also north and
south. The typical Viennese citizen may there-
fore have been born in Vienna, but s/he will have
at least one great-grandparent from one of the
constituent territories of the Hapsburg empires.
These days Vienna is a colourful mosaic, the
great-grandchild of a far-flung political entity
embracing many different peoples.
If then you ask what is in fact typical of the
city and its inhabitants, you'd better look for
an answer on the menu of one of the inns the
Viennese generally call 'Beisl'. And that's
another clue: Vienna is best approached not
through the mind but through the stomach. As
long as you take time over it, you'll find answers
of various sorts in Vienna's cafés or 'Heuriger'
bars. Or if it's celebs you're after, try the ceme-
teries. On the way you'll find that the Viennese
have a predilection for grumbling and are prone
to self-pity but are otherwise basically good-
natured. Also that nothing, not even death, is
conclusive here. Hopeless things may seem,
but there's always a back door to get out.
'Vienna's different!' Looked at this way, it's a
city of unlimited opportunities. How many of
these opportunities have been or are actually
made the most of can best be assessed from
the particular case of art and culture.
Vienna as it is today grew slowly, bit by bit,
always rebuilt after a succession of wars.
Of necessity, the city had to be open – if with
reservations – to new ideas. Though the Gothic
period may seem prominent in the inner city,

Perché Vienna?

"Vienna è diversa!" Questo slogan, disseminato
lungo le strade di accesso, per qualche tempo
ha accolto chiunque entrasse in città. Ha avuto
una grande fortuna ed è diventato un modo
di dire. E dire che di attributi, per non parlare di
logori cliché, Vienna ne aveva già abbastanza!
La metropoli sul Danubio, la capitale del valzer
e così via. Ma com'è veramente Vienna?
L'asso vincente di Vienna non sono i record:
molte città sono assai più grandi della capitale
dell'Austria. A farne qualcosa di eccezionale
non è la sua grandezza, ma la sua profondità.
Sono state infatti le sue molteplici radici a con-
ferire alla città un carattere inconfondibile e
ai suoi abitanti una mentalità particolare. Radici
che dal cuore dell'Europa si diramano verso
l'Est, seguendo il corso del Danubio, ma anche
verso il Nord e il Sud. Il viennese tipico è nato
a Vienna, ma ha almeno un nonno proveniente
da uno dei territori della corona asburgica.
La Vienna di oggi è un mosaico multicolore,
un frammento dello stato plurinazionale asbur-
gico giunto alla generazione dei pronipoti.
Chi vuole sapere che cosa è tipico di Vienna e
dei suoi abitanti, cerchi la risposta nel menu
di un 'Beisl', una trattoria viennese. Familiariz-
zare con Vienna è comunque più facile con il
cuore e con lo stomaco che non con il cervello.
Buone opportunità di approccio sono offerte
dai caffè, dalle osterie del vino nuovo e – perché
no? – da una visita al cimitero. Ben presto ci si
renderà conto che i viennesi hanno una certa
tendenza al vittimismo e sono dei brontoloni,
ma hanno un gran cuore. E che qui nulla è defi-
nitivo, neanche la morte! Anche nella situazione
più disperata, c'è sempre una porticina aperta
che offre una via d'uscita.
"Vienna è diversa!" È una città dalle infinite
possibilità. Il miglior esempio di quanto siano
state e siano tuttora sfruttate è offerto dall'arte
e dalla cultura.
La Vienna di oggi è cresciuta lentamente, pezzo
per pezzo, è stata ricostruita dopo ogni guerra.
Vienna è stata sempre aperta alle nuove corren-
ti, pur se con qualche riserva. Anche se la cat-
tedrale gotica di S. Stefano è tuttora l'emblema
di Vienna, è però innegabile che la città impe-
riale abbia avuto la sua maggiore fioritura
nell'età barocca. Gli Asburgo hanno affidato
ai migliori architetti la costruzione di chiese,

dom als Wahrzeichen prominent vertreten ist, so erlebte die Kaiserstadt ihre große Blüte dennoch im Barock. Die Habsburger beschäftigten die besten Baumeister für den Bau zahlreicher Kirchen, Palais und Schlösser wie Schönbrunn. Der hier immer noch allgegenwärtige Kaiser Franz Joseph ließ die Stadtmauern schleifen und schuf so Platz für die Wiener Ringstraße, ein städtebauliches Gesamtkunstwerk der Sonderklasse.

»Wien Heute« wird nicht zuletzt auch durch zeitgenössische Architekten geprägt. Viele von ihnen stammen zwar aus Wien, bekamen aber erst nach internationalen Erfolgen in ihrer Heimatstadt große Aufträge – auch das ist typisch für diese Stadt.

»Wien ist anders!« – das ist keine Entschuldigung, sondern ein Versuch, sich der Stadt zu nähern. Diese Formel birgt in einer Metropole, die immer noch von der Vergangenheit zehrt, das Potenzial für eine große Zukunft und wird so zum Auftrag für die nächsten Generationen.

especially around St Stephen's Cathedral, the imperial city's heyday was Baroque and post-Baroque. The Hapsburgs employed the top architects to build numerous churches, aristocratic town houses and palaces such as Schönbrunn. In particular, the presence of the long 19th-century reign of Franz Joseph is everywhere. He it was who demolished the city walls to create room for the Ringstrasse, an urban development whose consequences were momentous for the subsequent life of the city. Vienna today also owes much to architects of the last 100 years. Though many of them were Viennese-born, it was only after they achieved success on the international stage that they got the big jobs back home – and that is also not uncharacteristic of Vienna.

'Vienna is different!' is not an apology, but a possible approach to understanding the city. The phrase is redolent of a metropolis that still consumes the past and yet has the potential for a great future – which is the duty of subsequent generations.

palazzi e castelli come Schönbrunn. L'imperatore Francesco Giuseppe, in cui a Vienna ci si imbatte ancora ad ogni passo, ha fatto radere al suolo le mura della città per creare la Ringstrasse, un capolavoro urbanistico.

L'aspetto della Vienna di oggi è influenzato anche dall'opera di architetti contemporanei. Molti di loro sono viennesi, ma hanno ricevuto grossi incarichi per la loro città natale solo dopo aver avuto successo a livello internazionale – anche questo è un fenomeno tipico di questa città.

"Vienna è diversa!" Lo slogan non vuole essere una scusa, ma una formula di approccio alla città. In una metropoli che vive tuttora del suo passato, questa formula racchiude in sé un grande potenziale per il futuro e affida un compito alle prossime generazioni.

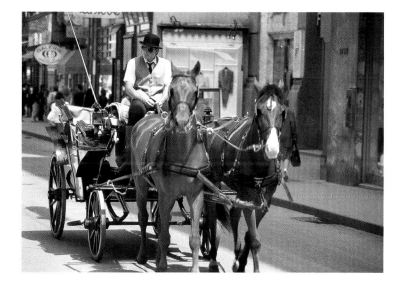

Eine Fahrt mit dem Fiaker ist immer noch die schönste Art, die Wiener Innenstadt zu erkunden.

Travelling by horse and carriage – a traditional 'fiacre' – is still the nicest way to see Vienna's city centre.

Un giro in carrozza è tuttora il modo migliore per visitare il centro di Vienna.

Kurze Stadtgeschichte

Wie Wien entstand

Wann die ersten Menschen Wiener Boden betraten, wird wohl nie zu ergründen sein. Es waren vermutlich eiszeitliche Mammutjäger. Ein wichtiger Beweis dafür sind die Reste jungsteinzeitlichen Bergbaus (ca. 2.500. v. Chr.) auf der Antonshöhe bei Mauer. Auch wenn es stellenweise keltische Funde gibt, ist Wien in erster Linie eine römische Gründung. Die im Westen von den Hügeln des Wienerwaldes geschützte Landschaft an der Donau bot den Römern an der Nordgrenze des Limes ideale Voraussetzungen für den Bau des Legionslagers Vindobona. Neben dem Militärlager, dessen bedeutendste Reste sich heute unter dem Hohen Markt befinden, existierte in Teilen des heutigen 3. Bezirks eine Zivilstadt. Im Grunde war Vindobona aber in seiner 400-jährigen Geschichte stets nur ein militärischer Stützpunkt im Schatten des weiter im Osten gelegenen Carnuntum in der Provinz Pannonien.

Über die »dunkle« Zeit der Völkerwanderung schweigen die Quellen; hie und da liefern Funde von Awaren oder Langobarden Beweise für Siedlungen im Wiener Raum, der zunehmend christianisiert wird. So ist auch die Weihe der heute ältesten Kirche Wiens, der Ruprechtskirche, im ersten Viertel des 9. Jahrhunderts anzunehmen.

Die Ruprechtskirche, die älteste Kirche Wiens, Anfang des 9. Jahrhunderts.

St Ruprecht's Church, the oldest church in Vienna, early 9th century.

La Ruprechtskirche, la chiesa più antica di Vienna, inizio del IX secolo.

The making of Vienna

We'll probably never know for sure when humans first set foot on Viennese soil, but they were probably ice-age hunters of mammoths. Substantial evidence for this is the neolithic mine on Antonshöhe hill near Mauer, dating from around 2500 BC.

Though there are considerable Celtic finds here and there, Vienna was primarily a Roman foundation. The landscape along the Danube sheltering in the lee of the Vienna Woods in the west offered the Romans on the northern 'limes' of the empire ideal conditions for building a legionary caster, which they called Vindobona (after the local Celtic settlement). Beside the fort, the most important relics of which lie today beneath Hoher Markt, there was also a civilian settlement in what is now the 3rd district. But throughout the 400 years of its existence, Vindobona remained basically a military support base overshadowed by Carnuntum further east in the province of Pannonia.

The sources are silent about what happened during the period of the great migrations of the 'dark' ages. Occasional Avar or Lombard finds prove the presence of settlements in the Viennese region, which subsequently became increasingly Christianised. The first church documented in Vienna was St Ruprecht's, which is thought to have been dedicated in the first quarter of the ninth century.

The Babenberger period

Under Babenberger rule (976–1246), Vienna became a centre of power. A major feature of this was the foundation of monasteries, starting with the Schottenkloster (Scots monastery) from 1155 onward, which Henry II Jasomirgott established in the vicinity of his palace. Later, Leopold V used the money squeezed out of England to ransom Richard Lionheart (, who had carelessly fallen into the German emperor's

Le origini di Vienna

Non potremo mai stabilire quando il suolo di Vienna fu calpestato per la prima volta da esseri umani. Probabilmente durante l'era glaciale da cacciatori di mammut. Questa supposizione è avvalorata da resti di impianti minerari del periodo neolitico (2.500 a. C.) sull'altura Antonshöhe nel quartiere di Mauer.

Nonostante alcuni ritrovamenti celtici, Vienna è stata fondata in primo luogo dai Romani. La zona lungo il Danubio, protetta ad occidente delle colline del Wienerwald, offriva ai Romani ottime premesse per insediarvi, al confine settentrionale dei loro territori, la guarnigione legionaria di Vindobona. Oltre all'accampamento militare, di cui si sono conservati resti cospicui sotto l'attuale Hohen Markt, esistevano anche insediamenti civili nella zona del 3° distretto. Tuttavia, nei 400 anni della sua esistenza, Vindobona in sostanza non fu altro che una base militare all'ombra della più orientale Carnuntum, in Pannonia.

Le fonti tacciono sull'oscuro periodo delle invasioni barbariche. Alcuni ritrovamenti degli Avari o dei Longobardi testimoniano insediamenti nella zona di Vienna, che andava lentamente cristianizzandosi. La consacrazione della Ruprechtskirche, la chiesa più antica di Vienna, risale al primo quarto del IX secolo.

L'epoca dei Babenberger

Vienna divenne residenza governativa sotto il dominio dei Babenberger (976–1246). Caratteristica di questo periodo fu la fondazione di una serie di conventi, fra cui lo Schottenkloster, fatto erigere da Enrico II Jasomirgott vicino alla sua residenza. Leopoldo V consolidò le fortificazioni della città con il denaro del riscatto di Riccardo Cuor di Leone. Suo figlio Leopoldo VI concesse a Vienna i diritti connessi al suo stato di città e di porto fluviale. Dopo i Babenberger, il potere fu assunto da Ottokar II di Boemia (1251–1276) a cui risale anche l'ampliamento dell'Hofburg. Alla sua morte, nel 1276, Vienna passò al re Rodolfo d'Asburgo.

Nel Trecento la città visse un periodo di fioritura, con la ricostruzione gotica di S. Stefano e la fondazione dell'Università, promossa da Rodolfo IV nel 1365. Nel 1469 si emancipò dalla diocesi di Passau e divenne seggio vescovile.

Die Zeit der Babenberger

Unter der Herrschaft der Babenberger (976–1246) wurde Wien zur Residenzstadt. Bezeichnend ist eine Reihe von Klostergründungen, beginnend 1155 mit dem Schottenkloster, das Heinrich II. Jasomirgott in der Nähe seiner Residenz errichten ließ. Leopold V. wiederum finanzierte mit dem Lösegeld von König Richard I. Löwenherz den Ausbau der Wiener Stadtbefestigungen. Sein Sohn Leopold VI. gab Wien 1221 das Stadt- und Stapelrecht. Nach den Babenbergern übernahm Ottokar II. von Böhmen (1251–76), auf den auch der Ausbau der Hofburg zurückgeht, die Herrschaft. Nach seinem Tod kam Wien 1276 an den Habsburger König Rudolf.

Im 14. Jahrhundert erlebte die Stadt eine Blüte. Mit dem gotischen Neubau des Stephansdoms und der Gründung der Universität 1365 durch Rudolf IV. 1469 wurde Wien, das bis dato zum Bistum Passau gehörte, eigener Bischofssitz. Zu Rückschlägen kam es durch die Besetzung des Ungarnkönigs Matthias Corvinus (1485–1490). Einen weiteren Einschnitt stellt die Erste Türkenbelagerung 1529 dar. Als Konsequenz ersetzte man die mittelalterlichen Stadtmauern der »Reichshaupt- und Residenzstadt« des römisch-deutschen Kaisers durch eine Befestigung mit Basteien nach italienischem Vorbild. Nach der Zweiten Türkenbelagerung 1683 kam es endgültig zum glanzvoller Aufstieg der barocken Metropole. 1704 wurden die Vorstädte zum Schutz gegen die Einfälle ungarischer Streifscharen (Kuruzen) mit dem Linienwall umgeben.

hands,] to extend the fortifications of Vienna. In 1221, his son Leopold VI granted Vienna a royal charter with civic rights and trading privileges. When the Babenbergers went the way of all flesh, Ottokar of Bohemia (1251–76) succeeded them, and he was responsible for expanding the Hofburg. He was followed in 1276 by the first Hapsburg king, Rudolf. [The Hapsburgs remained in power for nearly six and a half centuries.]

In the fourteenth century, the city flourished. St Stephen's church was rebuilt in the Gothic style, and in 1365 Rudolf IV founded a university. In 1468, Vienna – till then a possession of the bishops of Passau – gained its own bishop, elevating St Stephen's into a cathedral. A setback was the occupation by the king of Hungary Matthias Corvinus (1485–90). Worse was to come with the first Turkish siege in 1529. But lessons were drawn from this, and the Holy Roman emperor's medieval city walls were strengthened by fortifications with bastions on the Italian model. In 1683, the Turks had another go at capturing Vienna. Fortunately, this failed, and Vienna rapidly developed into the splendid baroque city that we are familiar with. In 1704, the settlements outside the city walls were given additional protection in the form of a surrounding dyke (the 'Linienwall') against Hungarian Kurucz insurgents.

L'occupazione da parte del re ungherese Mattia Corvino (1485–1490) fu un momento difficile per la città che subì un secondo duro colpo nel 1529, con il primo assedio turco. Di conseguenza le mura medioevali della capitale dell'Impero e residenza dell'imperatore furono fortificate con una serie di bastioni, sul modello italiano. La definitiva ascesa allo splendore della metropoli barocca iniziò dopo il secondo assedio turco (1683). Nel 1704 i quartieri periferici furono circondati da un terrapieno per difendere la città dalle incursioni di bande armate ungheresi.

La Vienna barocca

Ad apportare sostanziali trasformazioni alla città furono Carlo VI, sua figlia Maria Teresa e il figlio di quest'ultima, Giuseppe II. I palazzi e le chiese costruiti in questo periodo da architetti come Lucas von Hildebrandt, Johann Bernhard Fischer von Erlach e suo figlio Joseph Emanuel determinano tuttora l'immagine di Vienna. Nel 1805 e nel 1809 la città fu occupata da Napoleone che, ritirandosi per la seconda volta, fece saltare in aria una parte delle fortificazioni. Nel 1815 il congresso di Vienna stabilì il nuovo ordinamento dell'Europa. L'epoca seguente, il cosiddetto Biedermeier, durato fino alla rivoluzione del marzo 1848, fu caratterizzata da un lato dal severo regime di censura istaurato da Metternich e dall'altra da una grandiosa produzione di opere musicali (Beethoven, Schubert,

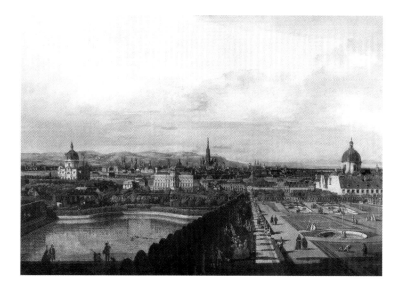

Bernardo Bellotto, gen. Canaletto, »Blick auf Wien vom Oberen Belvedere«, um 1758/61.

Bernardo Bellotto (Canaletto), 'View of Vienna from the Upper Belvedere', c. 1758/61.

Bernardo Bellotto, detto Canaletto, "Veduta di Vienna dal Belvedere superiore", ca. 1758/61.

Barocke Bauten

Kaiser Karl VI., seine Tochter Maria Theresia sowie deren Sohn Joseph II. sollten die Stadt nachhaltig prägen. Baumeister wie Lucas von Hildebrandt oder Johann Bernhard Fischer von Erlach und sein Sohn Joseph Emanuel bauten zahlreiche Kirchen und Palais und bestimmten damit das architektonische Bild der Stadt bis heute.

1805 und 1809 besetzte Kaiser Napoleon Wien und ließ bei seinem Abzug im Herbst 1809 große Teile der Befestigungen sprengen. 1815 kam es auf dem Wiener Kongress zur Neuordnung Europas. Die daran anschließende Zeit des »Vormärz«, die Zeitspanne bis zur Märzrevolution des Jahres 1848, war zum einen geprägt durch das strenge Metternich'sche System der Zensur, zum anderen war gerade die Biedermeierzeit auch jene Epoche, in der Musiker wie Beethoven, Schubert, Johann Strauß Vater, Joseph Lanner oder Literaten wie Grillparzer oder Raimund großartige Werke schufen.

Nach der Revolution und der Abdankung von Kaiser Ferdinand am 2. Dezember 1848 bestieg sein Neffe, der erst 18-jährige Kaiser Franz Joseph, den Thron. Während seiner Regierungszeit, die bis zu seinem Tod 1916 währte, erlebte Wien als Zentrum der Habsburgermonarchie eine noch nie da gewesene Blüte.

Die Gründerzeit

Auftakt zur Gründerzeit war das in der Wiener Zeitung vom 25. Dezember 1857 veröffentlichte Schreiben des Kaisers, die »Auflassung der Umwallung und Fortifikationen der inneren Stadt« betreffend. Damit schuf der Monarch auf dem Gebiet des vormaligen Glacis Raum für den Bau der Wiener Ringstraße. Bereits 1862 errichtete man den Stadtpark und am 1. Mai 1865 eröffnete der Kaiser in Begleitung seiner Gemahlin Elisabeth (»Sissi«) die Wiener Ringstraße. Die großen Bauten von der Staatsoper (1869) bis zur Postsparkasse Otto Wagners (1912) folgten erst später. Dementsprechend ging die Epoche von 1866 (Schlacht bei Königgrätz) bis 1873 als »Gründerzeit« in die Geschichte ein. Sie war geprägt durch große städtebauliche Entwicklungen im Stil

Baroque buildings

The most lasting impression on the urban landscape was made by Emperor Charles, his daughter Maria Theresia and her son Joseph II. Architects such as Johann Lucas von Hildebrandt or Johann Bernhard Fischer and his son Joseph Emanuel built numerous churches and 'palais' (aristocratic town houses), giving shape to the urban scene that still survives today in the city centre. In 1805 and 1809, Napoleon occupied Vienna, and on his departure in autumn 1809 had large parts of the fortifications blown up. In 1815, he departed the European scene for good at Waterloo, and at the subsequent Congress of Vienna, Europe's new conservative rulers set about reorganising Europe on rigidly authoritarian principles of political censorship devised by Metternich that ultimately led to Europe-wide revolutions in 1848. This was also the Biedermeier period, which was particularly notable in Vienna for composers such as Beethoven, Schubert, Johann Strauss senior and Joseph Lanner and writers such as Grillparzer and Raimund. After the 1848 revolution (in Vienna) and the abdication of Emperor Ferdinand on 2 December that year, his 18-year-old nephew Franz Joseph came to the throne. During his reign, which lasted until 1916, Vienna flourished as never before as the centre of the Hapsburg monarchy.

The Gründerzeit

A vital first step was announced in an imperial decree published in the 'Wiener Zeitung' on 25 December 1857 concerning the 'removal of the ramparts and fortifications' round the inner city. The area previously serving as a glacis created space for a new ring road. The Stadtpark was ready in 1862, and on 1 May 1865, the emperor and his consort Elizabeth of Bavaria (popularly known as Sissi) opened the completed Ringstrasse. The now familiar great public buildings, from the Staatsoper (1869) to Otto Wagner's Postsparkasse (1912), followed later. The period from 1866 (the Battle of Königgratz) to 1873 has gone down in history as the 'Gründerzeit' – the term generally used to describe the years of rapid industrial expansion

Johann Strauß senior, Joseph Lanner) e letterarie (Grillparzer, Raimund).

Dopo la rivoluzione e l'abdicazione dell'imperatore Ferdinando, il 2 dicembre 1848 salì al trono il diciottenne imperatore Francesco Giuseppe. Durante il suo regno, che durò fino alla sua morte, nel 1916, la capitale della monarchia asburgica conobbe un'eccezionale fioritura.

L'epoca della rivoluzione industriale

Il 25 dicembre 1857 un quotidiano di Vienna (Wiener Zeitung) pubblicò uno scritto dell'imperatore relativo all'"abolizione dei terrapieni e delle fortificazioni intorno al centro della città". In tal modo fu ricavato lo spazio per la costruzione della Ringstrasse, la circonvallazione del centro di Vienna (che in seguito verrà chiamata 'Ring'). Il parco cittadino (Stadtpark) fu aperto già nel 1962 e il 1° maggio 1865 l'imperatore e sua moglie Elisabetta (Sissi) inaugurarono il Ring, lungo il quale fu eretta negli anni seguenti una serie di grandi edifici, dal Teatro dell'Opera (1869) alla Cassa di Risparmio postale di Otto Wagner (1912). Gli anni della storia austriaca che vanno dal 1866 (battaglia di Königgrätz) al 1873, definiti "Gründerzeit", sono caratterizzati da uno straordinario sviluppo urbanistico, nello stile dello storicismo, che culminò con l'Esposizione mondiale di Vienna del 1873. Il regolamento delle acque del Danubio fu intrapreso fra il 1869 e il 1875 e il 24 ottobre 1875 fu inaugurato il primo acquedotto viennese, costruito su progetti di Eduard Suess. Edifici monumentali e chiese sorsero, non solo lungo il Ring, per opera di architetti come Theophil Hansen, August Siccard von Siccardsburg, Eduard van der Null, Carl von Hasenauer, Heinrich von Ferstl o Friedrich von Schmidt. Nel 1890/92 furono annessi alla città i sobborghi, creando i distretti 11–19. In questo contesto fu eliminata anche la seconda linea di fortificazione (Gürtel = cintura), sfruttandola per le rotaie della ferrovia cittadina (Stadtbahn, costruita da Otto Wagner dal 1893 in poi). Questa nuova arteria di traffico periferico diede un grande impulso allo sviluppo della città.

des Historismus, die mit der Wiener Weltausstellung 1873 einen Höhepunkt fand. Dazu zählten die Regulierung der Donau (1869 bis 1875) und die Eröffnung der Ersten Wiener Hochquellenwasserleitung am 24. Oktober 1873 nach Plänen von Eduard Suess. Architekten wie Theophil von Hansen, August Siccard von Siccardsburg, Eduard van der Nüll, Carl von Hasenauer, Heinrich von Ferstl oder Friedrich von Schmidt prägten durch ihre Monumentalbauten nicht nur die Wiener Ringstraße, sondern schufen mit zahlreichen anderen Bauten (z.B. Kirchen) bleibende Erinnerungen.

1890/92 erfolgte eine Vergrößerung der Stadt durch Eingliederung der Vororte (Bezirke 11 bis 19). Dadurch kam es zur Niederlegung des ohnehin unwichtig gewordenen Linienwalls, ein wichtiger Impuls für die weitere Entwicklung der Stadt. Der nunmehr als Gürtel bezeichnete Raum wurde von Otto Wagner ab 1893 mit dem Bau der Stadtbahn zu einer peripheren Verkehrsader ausgebaut.

Fin de Siècle

Im Fin de Siècle erreichte das kulturelle Leben Wiens einen Höhepunkt, bei dem die so genannten Kaffeehausliteraten wie Peter Altenberg oder Karl Kraus eine wichtige Rolle spielten. Musikalisch sind hier vor allem Johann Strauß Sohn (»Walzerkönig«) oder Gustav Mahler zu nennen. Im Bereich der bildenden Kunst markiert die 1897 gegründete Künstlervereinigung Secession mit ihrem 1898 eröffneten Ausstellungsgebäude von Joseph Maria Olbrich eine Neuorientierung. Die 1903 erfolgte Gründung der Wiener Werkstätte durch Josef Hoffmann und Kolo Moser ist als konsequente Weiterentwicklung zu sehen. Parallel dazu veröffentlicht Adolf Loos sein Credo für eine Architektur ohne Ornament. 1918, das Jahr des Kriegsendes, bedeutet auch das Ende des Jugendstils, gleichzeitig starben in diesem Jahr Otto Wagner, Gustav Klimt, Kolo Moser und Egon Schiele. In dieser Zeit verzeichnet die Stadt einen gewaltigen Bevölkerungszuwachs, so zählte man 1910, dem Eröffnungsjahr der Zweiten Wiener Hochquellenwasserleitung, mehr als zwei Millionen

in Germany from 1871. In Vienna, this was a period of urban architectural expansion in revivalist styles, culminating in the Vienna World Exhibition in 1873. Associated public works were the water management systems to control the Danube (1869 to 1875) and the opening of the first water supply system from upland springs, designed by Eduard Suess and opened on 24 October 1873. Grandiose buildings on the Ringstrasse and other edifices, such as churches designed by such architects as Theophil Hansen, August Sicard von Sicardsburg, Eduard van der Null, Carl Hasenauer, Heinrich Ferstl or Friedrich Schmidt, stamped an unforgettable face on the city landscape. From 1890 to 1892, the city's administrative area was enlarged by the incorporation of the settlements outside the city walls (districts 11 to 19). This more or less removed the last traces of the 'Linienwall' dyke, whose functional justification had long since vanished, and allowed the city to expand untrammelled. The trace of the 'Linienwall' was renamed the 'Gürtel' and from 1893 became the route of the urban railway ('Stadtbahn') designed by Otto Wagner, and which has since then acquired additional importance as a ring traffic system by the addition of roads.

The Belle Époque

The last years of the nineteenth and early years of the twentieth century were really the heyday of a specifically Viennese culture, with café literati such as Peter Altenberg or Karl Kraus playing a unique part. In music, the towering figures were the Waltz King Johann Strauss the Younger and Gustav Mahler. In the fine arts, the newly established Secession group of artists (1897) and their exhibition building by Joseph Maria Olbrich the following year proclaimed a sea-change in artistic attitudes. The establishment of the Wiener Werkstätte by Josef Hoffmann and Kolo Moser in 1903 can be seen as a logical development of this. In parallel, Adolf Loos published his doctrine of architecture without ornament. 1918, the year the Great War ended, also saw the last rites for Art Nouveau. It was also the year in which a number of major figures of the Viennese art scene such as Otto

Fin de Siècle

La fine dell'Ottocento fu un'epoca d'oro per la vita culturale di Vienna. Vi svolsero un ruolo importante i cosiddetti 'letterati da caffè', come Peter Altenberg o Karl Kraus, e, sul fronte musicale, Gustav Mahler e il 're del valzer' Johann Strauß junior. Le arti figurative subirono una svolta decisiva per opera di un gruppo di artisti costituitosi nel 1897con il nome di Secessione viennese. Nel 1898 fu inaugurato l'omonimo salone delle esposizioni, costruito da Joseph Maria Olbrich. Un ulteriore sviluppo fu segnato dalla fondazione della Wiener Werkstätte (bottega di 'arte totale': arte, artigianato artistico e design) da parte di Josef Hoffmann e Kolo Moser, nel 1903. Contemporaneamente Adolf Loos pubblicò il suo manifesto a favore di un'architettura senza fronzoli. Il 1918 non segnò solo la fine della guerra, ma, con la morte di Otto Wagner, Gustav Klimt, Kolo Moser ed Egon Schiele, anche la fine dell'epoca liberty. In questi anni la città subì un massiccio aumento della popolazione. Nel 1910, anno in cui fu inaugurato il secondo acquedotto, Vienna aveva già due milioni di abitanti. Al contempo erano enormi anche le differenze sociali. Fra il 1897 e il 1910 sindaco della città fu Karl Lueger, di tendenze chiaramente antisemite. Nel centro della città fiorivano la cultura e lo sviluppo urbanistico, mentre in sobborghi come Wiener Berg o Laaer Berg gli operai delle fornaci vivevano nella più nera miseria. Essi trovarono un sostenitore dei loro interessi nel socialdemocratico Victor Adler che per tutta la vita combatté per la giustizia sociale e nel 1918 fu uno dei fondatori della Prima Repubblica.

La "Vienna rossa"

Fra le due guerre, Vienna ebbe dapprima un governo socialista durante il quale furono realizzati giganteschi progetti di edilizia popolare (il più famoso è il Karl Marx-Hof) e riforme del sistema sanitario ed igienico. All'inizio degli anni Trenta il peggioramento della situazione economica condusse ad una radicale polarizzazione politica. Il risultato fu la nascita dello Stato corporativo sotto il cancelliere Dollfuß. I progetti urbanistici più rilevanti di questi anni

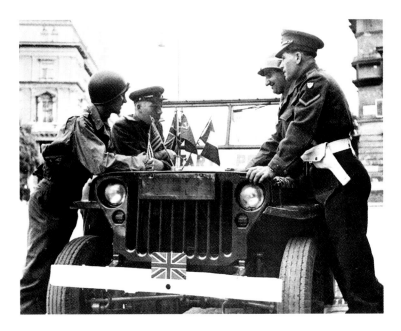

»Die Vier im Jeep«, Patrouille der Alliierten in Wien, September 1945, IMAGNO/ÖNB, Wien.

'Four in a Jeep', Allied patrol in Vienna, September 1945, IMAGNO/ÖNB, Vienna.

"I quattro in jeep", pattuglia alleata a Vienna nel settembre 1945, IMAGNO/ÖNB, Vienna.

Einwohner. In Wien herrschte zu dieser Zeit ein extremes soziales Gefälle. Von 1897 bis 1910 war der antisemitisch eingestellte Karl Lueger Bürgermeister der Stadt. Während die Innenstadt einen kulturellen und städtebaulichen Aufschwung verzeichnete, lebten die Ziegelarbeiter in den Vororten wie Wiener Berg oder Laaer Berg in größter Not. Sie fanden in dem Sozialdemokraten Victor Adler einen Anwalt, der sich sein Leben lang für soziale Gerechtigkeit einsetzte und 1918 die Erste Republik mitbegründete.

»Rotes Wien«

Die Zwischenkriegszeit war zunächst durch das »Rote Wien« geprägt. Neben herausragenden Wohnbauprojekten, wobei der Karl Marx-Hof das bekannteste ist, gab es endlich die langersehnten Reformen auf dem Gesundheits- und Hygienesektor (Amalienbad). Die zunehmende Verschlechterung der wirtschaftlichen Lage zu Beginn der 30er-Jahre führte zur politischen Radikalisierung und Polarisierung, in deren Folge der »Ständestaat« unter Bundeskanzler Dollfuß entstand. Ein städtebauliches Projekt dieser Zeit war u.a. der Bau der Höhenstraße auf den Kahlenberg. Internationale Beachtung erfuhr die 1932 eröffnete Werkbundsiedlung in Wien Hietzing (13. Bezirk), wo bekannte Architekten aus dem In- und Ausland 70 Häuser für Angehörige der Mittelschicht bauten.

Wagner, Gustav Klimt, Kolo Moser and Egon Schiele also died.

The early years of the twentieth century witnessed a huge increase in Vienna's population. The 1910 census, for example – the year the second uplands water supply was opened – recorded a population of over two million. Extremism marked Vienna's social life in the period. For example, the highly anti-Semitic Karl Lueger was city mayor from 1897 to 1910. While the inner city flourished in terms of culture and urban development, brick workers in suburbs such as the Wiener Berg and Laaer Berg were living in great poverty. Their plight found an advocate in Social Democrat Victor Adler, who fought all his life for social justice and was a co-founder of the First Republic in 1918.

Red Vienna

The inter-war years were initially the heyday of 'Red Vienna'. Along with notable housing projects, the best-known of which was Karl Marx Hof, there were at long last reforms in the field of health and hygiene (Amalienbad). However, the increasing economic depression at the beginning of the 1930s led to political radicalisation and polarisation, the consequence of which was the corporate state ('Ständestaat') under Chancellor Dollfuss, in which the government followed a policy of comprehensive control of all industry and labour. An urban development of note was the construction of the Höhenstrasse on Kahlenberg. The Werkbund

furono la costruzione della Höhenstrasse sul Kahlenberg e di un centro residenziale a Hietzing (13° distretto). Il complesso, inaugurato nel 1932, comprendeva 70 case per la classe sociale media, costruite da famosi architetti austriaci e stranieri.

Dopo l'annessione dell'Austria alla Germania nazista, il 12 marzo 1938, anche numerosi viennesi furono costretti ad emigrare. Con l'integrazione di 98 paesi della regione circostante, il comune di Vienna (Groß-Wien) raggiunse una superficie di 1218 m^2 e una popolazione di quasi 2,1 milioni. Le sei torri per l'artiglieria contraerea nel 2°, 3° e 6° distretto sono un ricordo tuttora visibile del regime nazista. I 51.500 ebrei viennesi uccisi dai nazisti furono passati a lungo sotto silenzio. In totale le vittime austriache dell'olocausto furono 65.000. Il 17 marzo 1944 caddero le prime bombe sulla capitale e il 6 aprile 1945 cominciò la battaglia per la conquista di Vienna che poche settimane dopo fu occupata dall'Armata sovietica.

La ricostruzione dopo il 1945

Dal 1945 al 1955 Vienna era divisa in quattro settori (americano, francese, britannico e russo), occupati rispettivamente dalle potenze alleate. I 'quattro in jeep' caratterizzavano l'immagine della città. Un grande aiuto per la popolazione erano i pacchi CARE provenienti dagli USA.

Nach dem Anschluss Österreichs an Hitlerdeutschland am 12. März 1938 wurden auch zahlreiche Wiener zur Emigration gezwungen. Durch die Eingemeindung von 98 niederösterreichischen Ortschaften wuchs »Groß-Wien« auf 1218 km² an und erreichte eine Bevölkerungszahl von knapp 2,1 Millionen Einwohnern. Bis heute sichtbare Erinnerungen an die NS-Zeit sind die sechs Flaktürme im 2., 3. und 6. Bezirk. Lange Zeit totgeschwiegen wurden die 51.500 von den Nazis ermordeten Wiener Juden; in Gesamtösterreich waren es 65.000 Menschen, die den Nationalsozialisten zum Opfer fielen. Die ersten Bomben fielen am 17. März 1944 auf die österreichische Hauptstadt, am 6. April 1945 begann die Schlacht um Wien – eine Woche später befand sich die Stadt endgültig in den Händen der Roten Armee.

Wiederaufbau nach 1945

Von 1945 bis 1955 war Wien in vier Besatzungszonen (amerikanisch, französisch, britisch und sowjetisch) geteilt, das Straßenbild wurde von den »Vier im Jeep« geprägt. Die Wiener Bevölkerung wurde unter anderem mit CARE-Paketen aus den USA versorgt. 1954 schrumpfte »Groß-Wien« wieder; das Resultat waren 23 Bezirke auf einer Fläche von 414,9 km² mit 1,64 Millionen Einwohnern.

settlement opened in Hietzing (13th district), gaining international recognition – it contained 70 houses designed by well-known architects from home and abroad for middle-class residents.

After the 'Anschluss' on 12 March 1938, when Austria threw in its lot with Hitler's Germany, countless Viennese were forced to leave the country. Vienna itself meanwhile grew by administrative fiat when 98 Lower Austrian settlements were incorporated into Greater Vienna, with a territory of 470 sq. miles and total population of just under 2.1 million. Still visible reminders of the Hitler period are six anti-aircraft towers in the 2nd, 3rd and 6th districts. The fate of the 51,500 Viennese Jews murdered by the Nazis was long hushed up. In Austria as a whole, 65,000 people fell victim to the fascists. The first bombs fell on Vienna on 17 March 1944, and the battle for control of the city began on 6 April 1945. It left the city a week later finally in the hands of the Red Army.

Post-1945 reconstruction

From 1945 to 1955, Vienna was divided into four occupation zones (American, French, British and Soviet), and 'four in a jeep' ruled the street. The population was sustained during this time by CARE packages from the USA. In 1954, Greater Vienna suddenly became rather less

Nel 1954 la superficie del comune fu nuovamente ridotta a 414,9 km² divisi in 23 distretti con 1milione e 640.000 abitanti. Gli anni seguenti furono dedicati alla ricostruzione, i cui primi segni evidenti furono la riapertura dell'Opera e del Burgtheater nell'autunno 1955. Il 15 maggio, nel Belvedere, era stato firmato il trattato di Stato.

Col passar del tempo Vienna divenne un centro di incontri internazionali. Nel 1961 vi si svolse l'incontro fra John F. Kennedy e Nikita Krusciov. Nel 1979 Jimmy Carter e Leonid Breschnew vi firmarono il trattato SALT II. Nello stesso anno fu inaugurata a Vienna la terza sede stabile mondiale dell'ONU (UNO-City), che costituiva una 'testa di ponte' ai confini con la 'cortina di ferro'.

La Vienna di oggi

Dal punto di vista urbanistico gli ultimi decenni sono stati caratterizzati da progetti grandiosi come l'ampliamento delle linee della metropolitana e dell'isola sul Danubio. Quest'ultima, concepita come impianto di difesa dalle alluvioni, ha una superficie di 533 ettari. Fu portata a termine nel 1988 e diventò rapidamente un paradiso per gli sport e le attività del tempo libero. Ogni anno vi ha luogo una festa di più giorni (Donauinselfest).

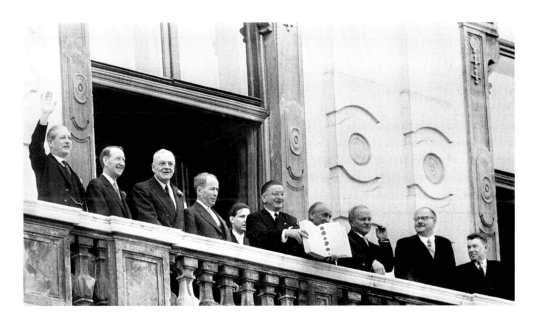

Außenminister Leopold Figl präsentiert auf dem Balkon des Oberen Belvedere den österreichischen Staatsvertrag, 1955.

The Foreign Minister Leopold Figl displaying the Treaty of Austrian Independence on the balcony of the Upper Belvedere, 1955.

Il ministro degli esteri Leopold Figl mostra il patto di Stato austriaco dal balcone del Belvedere superiore, 1955.

Die nächsten Jahre galten dem Wiederaufbau. Sichtbare Zeichen waren die Wiedereröffnung des Burgtheaters und der Staatsoper im Herbst 1955, nachdem am 15. Mai 1955 im Oberen Belvedere der Österreichische Staatsvertrag unterzeichnet worden war. Zunehmend wurde Wien zum Ort internationaler Treffen. So kam es 1961 zur Begegnung von John F. Kennedy mit Nikita Chruschtschow. Ein Meilenstein in der Geschichte war 1979 auch die Unterzeichnung des SALT II-Abkommens durch Jimmy Carter und Leonid Breschnew in der Wiener Hofburg. Im selben Jahr wurde auch die Wiener UNO-City eröffnet. Dies unterstrich die Bedeutung Wiens, das neben New York und Genf zum dritten permanenten Standort der UNO wurde, als »Brückenkopf« zum damaligen »Eisernen Vorhang«.

Wien heute

Aus städtebaulicher Sicht sind die letzten Jahrzehnte durch Großprojekte wie den Ausbau des U-Bahnnetzes und der Donauinsel geprägt. Diese Hochwasserschutzanlage mit einem Umfang von 533 ha entstand durch Aushub der Neuen Donau, wurde 1988 vollendet und entwickelte sich rasch zum Sport- und Freizeitparadies der Wiener (Copa Kagrana). Jährlicher Höhepunkt ist das mehrtägige Donauinselfest.

Neben Akzenten auf dem Neubausektor, wo vor allem Hochhäuser für Aufsehen sorgen, setzte Wien auch in der Revitalisierung historischer Bausubstanz (Gasometer) und der Aufwertung städtebaulich schwieriger Regionen (Gürtel) Schwerpunkte.

Weltweite Anerkennung erfuhr Wien durch die Aufnahme von Schloss Schönbrunn und der Wiener Innenstadt in die UNESCO-Weltkulturerbe Liste. Nachdem ein Hochhausprojekt in Wien-Mitte möglicherweise zur Aberkennung der UNESCO-Ehren hätte führen können, beschloss man nach einer Diskussionsphase das Projekt in anderer Form zu verwirklichen. Damit bewahrte Wien den UNESCO-Schutzstatus und erwarb für den verantwortungsvollen Umgang mit historischer Bausubstanz internationale Anerkennung.

great and more real Vienna when it was cut down to 23 districts covering an area of only 160 sq. miles and a population of 1.64 million. On 15 May the following year came the historic signing of the treaty of Austrian independence at the Upper Belvedere. Visible signs of recovery following this major political milestone were the reopening of the Burgtheater and Staatsoper in the autumn.

Vienna became increasingly the venue of international conferences. In 1961, US President John F. Kennedy met Soviet Communist Party leader Nikita Khrushchev here. In 1979, Jimmy Carter and his Soviet counterpart Leonid Brezhnev signed the SALT II agreement in the Hofburg. The opening of UNO City the same year marked the status of Vienna as the UN's third location after New York and Geneva, and particularly significant as a bridgehead to the Iron Curtain countries of the East Bloc.

Vienna today

In terms of physical development, recent decades have been notable for major infrastructural projects such as the construction of the underground railway ('U-Bahn') network and development of Danube Island. A total land area of 1,317 acres was recovered by the excavation of a new channel, completed in 1988. The island soon became a sport and leisure paradise for city dwellers (Copa Kagrana). An annual event is the Danube Island Festival ('Donauinselfest'), spread over several days. Besides new developments, consisting mainly of tower buildings on the periphery, the authorities also channelled effort into finding new uses for historic monuments (gasometers) and improving declining areas such as the Gürtel. An important step forward in the heritage sector was the inclusion of Schönbrunn palace and Vienna's inner city in the UNESCO list as world heritage sites. After a proposed tower block threatened to deprive the inner city of its world heritage status, the project was re-debated and finally carried out in a different form. This enabled Vienna to retain its world heritage status, and the recognition of the value of this, in its turn, made a valuable contribution to the world-heritage system generally.

Oltre alla costruzione di nuovi edifici, soprattutto di spettacolari grattacieli in periferia, l'attività urbanistica ha rivolto particolare cura al restauro e allo sfruttamento di sostanza edilizia storica, come nel caso dei gasometri dell'11° distretto, e alla rivalutazione di zone trascurate e problematiche (Gürtel). L'ammissione del castello di Schönbrunn e del centro di Vienna nella lista del patrimonio culturale mondiale dell'UNESCO ha costituito un onore per la città. Un progetto per la costruzione di un grattacielo al centro della città fu modificato, dopo una fase di discussioni, per evitare che Vienna potesse essere cancellata dalla lista. In tal modo Vienna ha mantenuto la protezione dell'UNESCO ed ha ricevuto riconoscimenti internazionali per il suo atteggiamento responsabile nei confronti della sostanza edilizia storica.

Dati topografici

Vienna non è solo la capitale dell'Austria, ma è anche la più piccola (414.953 km² di superficie) delle nove regioni autonome (Länder) che compongono la Repubblica Federale Austriaca. Il suo punto più alto è la vetta dell'Hermannskogel (m.542), il più basso è nella zona denominata Lobau (m.151 sul livello del mare). A settentrione e ad occidente la città è protetta dalle verdi colline del Wienerwald che costituiscono l'estrema propaggine settentrionale dell'arco delle Alpi. Verso Est e verso Sud si estende, con ampie terrazze di detriti, la pianura del bacino di Vienna.

La città è divisa in 23 distretti, con numerazione progressiva dal centro alla periferia, nel senso delle lancette dell'orologio. Il centro forma il 1° distretto, delimitato dal Ring, vale a dire dalle antiche mura, e dal canale del Danubio. Il 2° e il 20° distretto si trovano fra il canale e il Danubio. I distretti dal 3° al 9° (ora distretti interni, un tempo sobborghi di periferia) si trovano fra il Ring e il Gürtel (la 'cintura', un tempo formata da terrapieni fortificati). All'esterno di questo cerchio si allineano i distretti 10°–23° che un tempo erano paesi del retroterra. Questa zona ricca di prati e di boschi, è il polmone verde della città. In totale Vienna ha 20.507 ettari di verde, 7.643 dei quali sono terreni agricoli coltivati (soprattutto nel 22° distretto). Gli ettari di

Wien: Topographie und Zahlen

Wien, die Hauptstadt der Republik Österreich, ist gleichzeitig auch ein eigenständiges Bundesland. Mit einer Fläche von 414,953 km^2 ist es das kleinste der neun Bundesländer. Höchster Punkt ist der Gipfel des Hermannskogel (542 m), der tiefste liegt in der Lobau (151 m). Im Westen und Norden wird die Stadt von den bewaldeten Bergen des Wienerwaldes als nördlichste Ausläufer des Alpenbogens geschützt. Im Osten und Süden öffnen sich die Ebenen des Wiener Beckens mit breiten Schotterterrassen.

Die Stadt wird in 23 Bezirke eingeteilt, wobei die Zählung von innen nach außen im Uhrzeigersinn erfolgt. Das Zentrum bildet der 1. Bezirk (Innere Stadt), der von der Ringstraße (ehemalige Stadtmauer) und dem Donaukanal begrenzt wird. Der 2. und der 20. Bezirk liegen zwischen dem Donaukanal und der Donau. Der 3. bis 9. Bezirk, die inneren Bezirke (ehemalige Vorstädte), liegen zwischen der Ringstraße und dem Gürtel (ehemaliger Linienwall). Nach außen hin schließen die Bezirke 10 bis 23 an (ehemalige Vororte). Hier befindet sich auch der Wald- und Wiesengürtel, die grüne Lunge Wiens. Insgesamt gehören zu Wien Grünflächen im Umfang von 20.507 Hektar; davon werden 7643 landwirtschaftlich genutzt (vor allem im 22. Bezirk), 7025 entfallen auf Wald, ein Anteil von 1513 Hektar kommt auf Wiesen, Kleingärten und Parkanlagen. Von Bedeutung sind auch 770 Hektar Weingartenfläche mit großen Anteilen im 19. Bezirk.

Das Klima in Wien, im Schnittpunkt zwischen ozeanischen und kontinentalen Einflüssen, ist als mild zu bezeichnen (613mm Niederschlag/Jahr und 9,9° C Durchschnittstemperatur).

Im Jahr 2001 lebten in Wien1.550.123 Einwohner: Generell weisen die inneren Bezirke, im Gegensatz zum Zentrum und den äußeren Bezirken, die dichteste Besiedlung auf.

Vienna: topography and statistics

Vienna today is the capital of the Federal Republic of Austria and a separate administrative province ('Land') in itself. With an area of 160 sq. miles, it is the smallest of the nine 'Länder' geographically. The highest point is the summit of Hermannskogel (1,779 feet above sea-level), the lowest point is in Lobau (495 feet). In the west and north, the city shelters in the lee of wooded hills (the Vienna Woods) that constitute the northern end of the arc of the Alps. In the east and south extend the levels of the Vienna Basin with their broad gravel terraces.

The city is divided into 23 districts, counting outwards and clockwise from the centre. The inner city is district 1, and is delimited by the Ringstrasse (trace of the former city walls) and the Danube Canal. The 2nd and 20th districts lie between the Danube Canal and the Danube. The 3rd to 9th districts are the former settlements lying between the city walls (now the Ringstrasse) and the fortified dyke (the 'Linienwall', now the 'Gürtel'). Districts 10 to 23 are suburbs and former villages lying outside the defensive system. These include green belt areas (woods and fields) that act as Vienna's lungs. The total green area of Vienna makes 50,673 acres: over one third of this (37.27%) is active agricultural land (especially in the 22nd district); another third (34.25%) consists of woods; while fields, private gardens and parks account for 7.38%. There are also over 1,903 acres of vineyard, mostly in the 19th district. Vienna's climate is at the intersection between oceanic and continental systems, and generally mild. Precipitation is 24 inches a year, and the average temperature is 9.9° C.

In 2001, Vienna had a population of 1,550,123. The inner districts have a greater population density than the city centre and outer suburbs.

bosco sono 7.025. Prati, giardini e parchi occupano 1.513 ettari. Da non dimenticare sono i 770 ettari di vigneti (soprattutto nel 19° distretto). Dal punto di vista climatico, Vienna si trova al punto di incontro fra gli influssi continentali e quelli oceanici. Con una temperatura media di 9,9° e 613 mm di precipitazioni annue, il suo clima può venir considerato mite.

Nel 2001 Vienna aveva 1.550.123 abitanti. In generale la maggiore densità di popolazione si riscontra nei distretti interni e non al centro e in periferia.

Blick in die aus über 3000 vergoldeten Lorbeerblättern gebildete Kuppel des Secessionsgebäudes.

View inside the dome on the Secession building comprising more than 3,000 gold-plated laurel leaves.

Veduta della cupola dell'edificio della Secessione, formata da più di 3000 foglie di alloro dorate.

Der Stephansdom

Der »Steffl«, so nennen die Wiener den Stephansdom im Zentrum der Innenstadt, ist mehr als »nur« das Wahrzeichen Wiens. Der Dom ist ein Stück österreichischer Identität. Die Einigkeit der Österreicher zeigte sich auch bei der Spendenaktion für den Wiederbau des Doms nach dessen Zerstörung in den letzten Kriegstagen 1945.
Der Baubeginn des geschichtsträchtigen Symbols wird mit dem Jahr 1137 angenommen. Die Weihe, damals noch als Pfarrkirche im Besitz der Passauer Bischöfe, erfolgte 1160. Erst 1469 mit der Ernennung Wiens zum eigenständigen Bistum wird St. Stefan zur Domkirche. Der gotische Um- und Neubau begann 1304 mit dem 3-schiffigen Albertinischen Chor. Der 136,7m hohe Südturm wurde 1433 vollendet. Der Nordturm mit der Pummerin, der größten Glocke Österreichs, hingegen blieb unvollendet. Kunsthistorische Höhepunkte im Inneren sind u. a. die Kanzel (Ende 15. Jh.) und das Grab Kaiser Friedrichs III. aus rotem Marmor.
Schräg gegenüber bildet das von Hans Hollein entworfene Neue Haas-Haus (1985) einen Diskussionspunkt. Durch den vorspringenden Erker im Obergeschoss wird die historische Zweiteilung von Stephansplatz und Stock-im-Eisen-Platz, den Ausgangspunkt von Graben und Kärntnerstraße, wieder angedeutet.

St Stephen's Cathedral

Called the 'Steffl' locally, Vienna's Gothic cathedral at the heart of the 'Innenstadt' (Inner City) is not 'just' a symbol of Vienna but also a piece of Austrian identity. Austrian unity was particularly evident when money was being collected to reconstruct the cathedral after its destruction in the last days of World War II in 1945.
The accepted date for the start of building work on the historic symbol of Vienna is 1137, dedication taking place in 1160, when the building was a parish church owned by the bishops of Passau. Only in 1469 was Vienna raised to the status of an independent bishopric, with St Stephen as the new cathedral. Rebuilding and extending the church in the Gothic style began in 1304 with the three-aisle Albertine choir, named after Archduke Albert I (1255–1308). The 448-foot south tower was completed in 1433. The north tower containing the Pummerin, Austria's largest bell, remained unfinished. Art-historical highlights include the pulpit (late fifteenth century) and the red marble tomb of Emperor Frederick III. Diagonally opposite, the new Haas House, designed by Hans Hollein (1985), besides providing an architectural contrast, has restored an old urban feature. The projecting oriel in the upper floor reasserts the historical division between the cathedral forecourt (Stephansplatz) and Stock-im -Eisen-Platz.

La cattedrale di Santo Stefano

Il duomo al centro della città, chiamato familiarmente "Steffl" (diminutivo di Stefano) dai viennesi, non è solo un emblema di Vienna, ma anche un simbolo dell'identità nazionale austriaca, come ha dimostrato, ad esempio, il successo della colletta promossa per la sua ricostruzione dopo i gravissimi danni subiti dalla cattedrale nel 1945, durante gli ultimi giorni della guerra.
Si ritiene che la costruzione della chiesa sia iniziata nel 1137. Nel 1160 essa fu consacrata come chiesa parrocchiale, allora ancora sottoposta alla diocesi di Passau. Nel 1469 fu creata la diocesi di Vienna e S. Stefano divenne cattedrale. La ristrutturazione in stile gotico iniziò nel 1304 con il cosiddetto 'coro albertino' a tre navate. Il campanile meridionale, alto 136,7 metri, fu terminato nel 1433, mentre l'altro, che ospita la campana più grande dell'Austria, detta "Pummerin", rimase incompiuto. All'interno i pezzi più rilevanti sono il pulpito della fine del Quattrocento e il sepolcro in marmo rosso dell'imperatore Federico III.
Urbanisticamente molto discussa è stata la costruzione dell'edificio progettato da Hans Hollein quasi di fronte alla cattedrale. Con il suo bow-window aggettante intende alludere alla storica distinzione fra la piazza del duomo e lo Stock-im-Eisen-Platz.

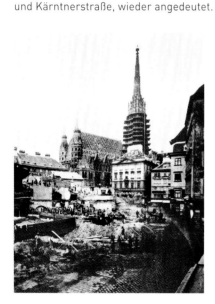

links: Die Verbindung vom Graben zum Stock-im-Eisen-Platz wird hergestellt, Bild von 1866.
rechts: Das neue Haas-Haus von Hans Hollein.

left: The link from the Graben to Stock-im-Eisen-Platz being constructed in 1866.
right: Hans Hollein's new Haas House.

sinistra: Il Graben viene collegato al Stock-im-Eisen-Platz, foto del 1866.
destra: La nuova Haas-Haus di Hans Hollein.

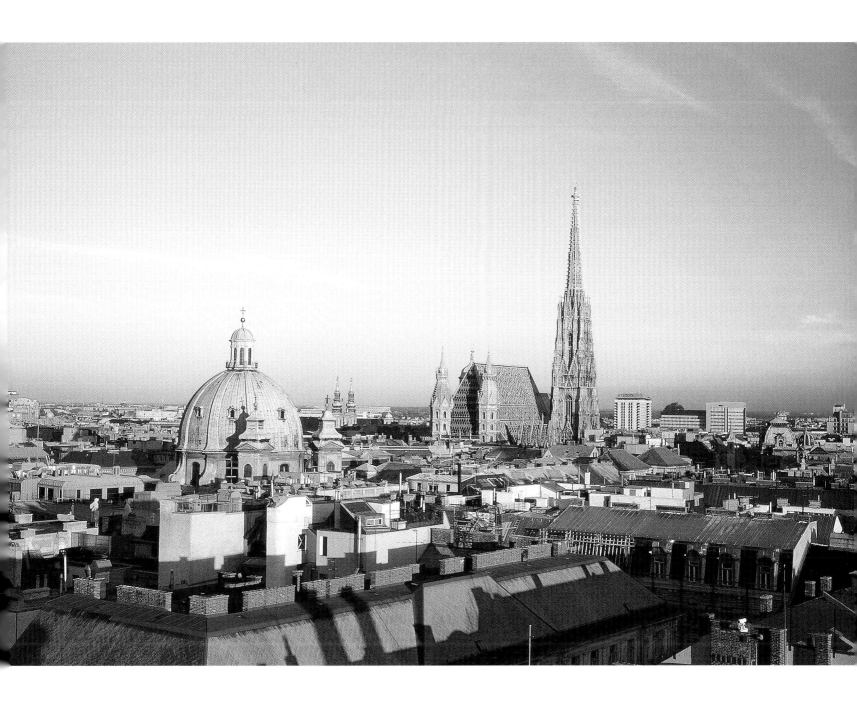

Blick zum Stephansdom über die Dächer der Altstadt.
View towards St Stephen's Cathedral across the roofs
of the old city.
Veduta del duomo e dei tetti della città vecchia.

Die Gesichter des Grabens

Der Graben, heute eine der nobelsten Straßen der Stadt, war tatsächlich einst ein Graben; er umgab das alte Römerlager und wurde um 1200 zugeschüttet. Den Mittel- und Höhepunkt bildet die hochbarocke Pestsäule nach einem Entwurf von Johann Bernhard Fischer von Erlach. Sie geht auf ein Gelöbnis von Leopold I. zurück, der damit das Ende der Pestepidemie von 1679 herbeiführen wollte.

Am Graben, einer breiten Fußgängerzone, ist es lohnend, nicht bloß die Geschäftsportale, sondern die Hausfassaden der gegenüberliegenden Seite zu betrachten. So fallen zum Beispiel das »Ankerhaus« (Nr. 10) von Otto Wagner (1894), in dessen Dachgeschoss der Maler und Architekt Friedensreich Hundertwasser wohnte, auf. Ein paar Schritte weiter schuf Wagner zusammen mit Otto Thienemann 1874–76 den Graben-Hof (Nr. 14–16).

Das Portal des Herrenschneiders Knize (Nr. 13) gestaltete Adolf Loos (1910–13).

Nicht versäumen sollte man die unterirdische Bedürfnisanstalt vor dem Haus Nr. 22. Das einzige Jugendstil-WC Wiens ist 100 Jahre alt. In Höhe der Habsburgergasse gelangt man über die Jungferngasse zur barocken Peterskirche. Zunächst plante Gabriele Montani den Bau, der 1703 von Lucas von Hildebrandt modifiziert und 1708 im Rohbau fertig wurde.

The different faces of the Graben

The Graben (lit. ditch), nowadays one of Vienna's most elegant streets, was indeed once a defensive fosse. It ran round the old Roman encampment, and was filled in around 1200. Its most notable sight is the High Baroque Plague Column ('Pestsäule') designed by Johann Bernhard Fischer von Erlach following a vow made by Leopold I in 1679 in the hope of keeping the plague at bay.

The Graben is now a broad pedestrian zone with street cafés. Worth a closer look are not only the shop doorways but also the façades of the houses opposite them. No. 10, for example, is the Ankerhaus, designed by Secession architect Otto Wagner in 1894 – the attic storey was once occupied by quirky painter and architect Friedensreich Hundertwasser. A few paces further on, Wagner and Otto Thienemann built the Graben-Hof in 1874–76.

The doorway of Knize, the men's tailor, was designed by Adolf Loos (1910–13). Do not miss the underground toilets in front of no. 22. They date from 1905 and are now the only public loos restored to their original Art Nouveau form.

Up Hapsburgergasse and along the Jungferngasse you reach the baroque church of St Peter. The initial design by Gabriele Montani was modified by Lucas von Hildebrandt, who completed the shell in 1708.

Le facciate del "Graben"

Il "Graben", letteralmente "fossa", oggi una delle vie più eleganti della città, un tempo era veramente un fossato. Circondava l'insediamento delle truppe romane e fu interrato intorno al 1200. Il centro del Graben è dominato dalla 'colonna della peste', eretta su progetto di Johann Bernhard Fischer von Erlach in seguito ad un voto di Leopoldo I per implorare dal cielo la fine della pestilenza nel 1679.

Il Graben, oggi zona pedonale con caffè all'aperto e raffinati negozi, è affiancata sui due lati dalle facciate di notevoli edifici. Al numero civico 10 si trova l'Ankerhaus, costruita da Otto Wagner nel 1894, nella cui mansarda abitava il pittore e architetto Friedensreich Hundertwasser. Poco più avanti lo stesso Wagner costruì negli anni 1874–76, insieme ad Otto Thienemann, il Graben-Hof (10–12). Il portale della sartoria da uomo "Knize" (13) è stato ideato da Adolf Loos (1910–13).

Una curiosità degna di nota è la toilette pubblica sotterranea di fronte al numero civico 22 in stile liberty (1905).

All'altezza della Habsburgergasse, attraverso la Jungferngasse si raggiunge la chiesa barocca di S. Pietro (Peterskirche). Il progetto originario, di Gabriele Montani, fu modificato da Lucas von Hildebrand. La costruzione, iniziata nel 1703, fu terminata in forma grezza nel 1708.

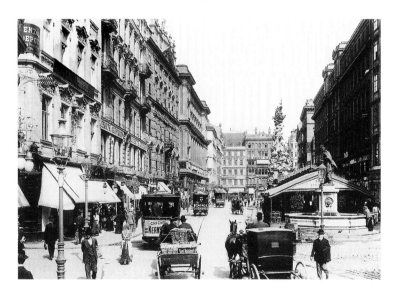

links: Am Graben, um 1890.
rechts: Jugendstil bis ins Detail: Eingangstür des öffentlichen WC am Graben, 1905 von Adolf Loos entworfen.

left: Graben c. 1890.
right: Art Nouveau down to the last detail
The entrance to the public conveniences in Graben, designed by Adolf Loos in 1905.

sinistra: Il Graben, ca. 1890.
destra: Liberty fin nei minimi particolari:
porta d'ingresso della toilette pubblica progettata da Adolf Loos nel 1905.

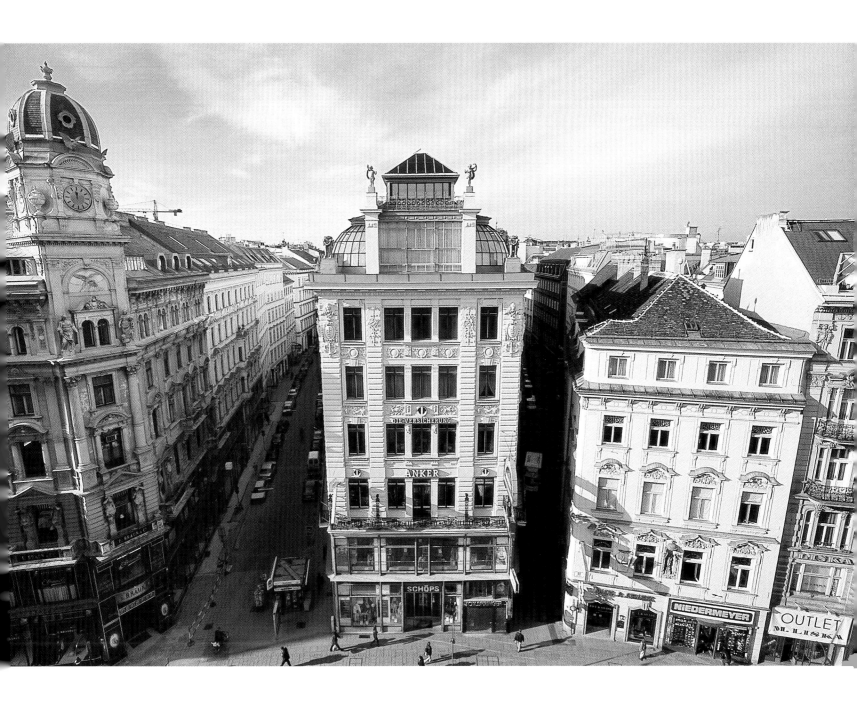

Das 1895 entstandene Ankerhaus von Otto Wagner ist mit seinen Glasfassaden und dem gläsernen Dachaufbau deutlich der Moderne verpflichtet.

Otto Wagner´s Ankerhaus from 1895 is clearly in the Modernist vein with its glass façades and glazed roof structure.

L´Ankerhaus, costruito da Otto Wagner nel 1895 con facciate ed attico a vetri, è già dichiaratamente moderno.

Kohlmarkt und Michaelerplatz

Biegt man beim Graben links ab, sind es exakt 220 Schritte, die man über den Kohlmarkt zum Michaelerplatz geht. Die Geschäfte der ersten hundert Schritte gehören der internationalen Haute Couture: Cartier, Chanel, Gucci, Armani, Louis Vuitton und Ferragamo. Mit zunehmender Nähe zur Hofburg am Michaelerplatz tauchen die Geschäfte der k.u.k. Ära auf. Darunter der legendäre »k.u.k. Bäcker und Chocoladenfabrikant« Demel, gegründet 1786. Ein Besuch ist sehr zu empfehlen, immerhin umfasst das tägliche Angebot 90 verschiedene Torten, Mehlspeisen und Strudel. Gleich vis á vis – die »Gold & Silberschmiede Rozet & Fischmeister«. Hier stellt man heute noch das silberne Kaffeeservice »Alt-Wien« her, das Erzherzog Karl als Geschenk der Stadt Wien bekam, als er Napoleon 1809 besiegt hatte. Am Michaelerplatz angekommen, steht zur Rechten das Looshaus und zur Linken die Michaelerkirche. Das 1909 errichtete Looshaus erhielt den Spottnamen »Haus ohne Augenbrauen« und wurde einst als Provokation betrachtet. Die Michaelerkirche, ehemalige k.k. Hofpfarrkirche, blickt auf 800 Jahre Baugeschichte zurück. Die Ausgrabungen in der Mitte des Michaelerplatzes gewähren Einblick in 2000 Jahre Stadtgeschichte.

Kohlmarkt and Michaelerplatz

If you turn left off Graben, it is exactly 220 paces to Michaelerplatz via Kohlmarkt. The shops lining the first 100 are all celebrated names of international haute couture – Cartier, Chanel, Gucci, Armani, Louis Vuitton and Ferragamo. Nearer the Hofburg in Michaelerplatz, the shops date back to the 'k.u.k.' (the Dual Monarchy of Austro-Hungary that ended in 1918). They include the legendary Demel (imperial and royal baker and chocolate maker, est. 1786). A visit is highly recommended – the daily fare includes 90 different kinds of pastry, cake and strudel. Directly opposite is 'Gold and Silversmiths Rozet and Fischmeister', who still make the Alt Wien silver coffee service that Archduke Charles was given by the city of Vienna when he defeated Napoleon in 1809. Once you get to Michaelerplatz, you have the Loos building on your right, St Michael's church on your left and a deep furrow through the middle of the square. Erected in 1909, the Loos building was mockingly called the 'House without Eyebrows' and was a source of controversy. St Michael's, the former imperial-royal court parish church, dates back 800 years. The excavations in the middle of the square provide a glimpse of 2,000 years of urban history.

Kohlmarkt e Michaelerplatz

Girando a sinistra in fondo al Graben, si percorre il Kohlmarkt e, dopo esattamente 220 passi si raggiunge la piazza di San Michele. Nei negozi del primo tratto si concentra l'alta moda internazionale: Cartier, Chanel, Gucci, Armani, Louis Vuitton e Ferragamo. Avvicinandosi all'Hofburg, si incontrano invece i tradizionali negozi della Vienna imperiale, come la leggendaria pasticceria Demel, fondata nel 1786. Si consiglia vivamente di farvi sosta, per gustare uno dei 90 diversi tipi di dolci, tra torte, pasticcini e strudel, che offre ogni giorno. Dirimpetto a Demel spicca l'insegna dei "Gold & Silberschmiede Rozet & Fischmeister", argentieri e orafi che producono tuttora il servizio da caffè d'argento, modello Alt-Wien, il cui primo esemplare fu donato dalla città all'arciduca Carlo dopo la sua vittoria su Napoleone nel 1809. Giunti sulla piazza, si ha alla propria destra il Looshaus, edificio costruito nel 1909 da Adolf Loos e considerato, a quei tempi, una provocazione architettonica: I viennesi gli hanno dato il nomignolo scherzoso di "casa senza sopracciglia". A sinistra la Michaelerkirche, già parrocchia della corte, con otto secoli di storia alle spalle. Il centro della piazza è attraversato da un profondo scavo che permette di gettare uno sguardo su 2000 anni di storia della città.

links: Das Looshaus von 1909 verursachte durch seine schmucklose Fassade einen Skandal im öffentlichen Leben Wiens.
rechts: Weihnachtsdekoration beim Hofkonditor Demel.

left: The Adolf Loos building of 1909 was a source of much public controversy in Vienna because of its unadorned façade.
right: Christmas decorations at Hofkonditor Demel.

sinistra: Il Looshaus (1909) fece scandalo a causa della sua facciata del tutto priva di ornamenti.
destra: Decorazione natalizia della pasticceria Demel.

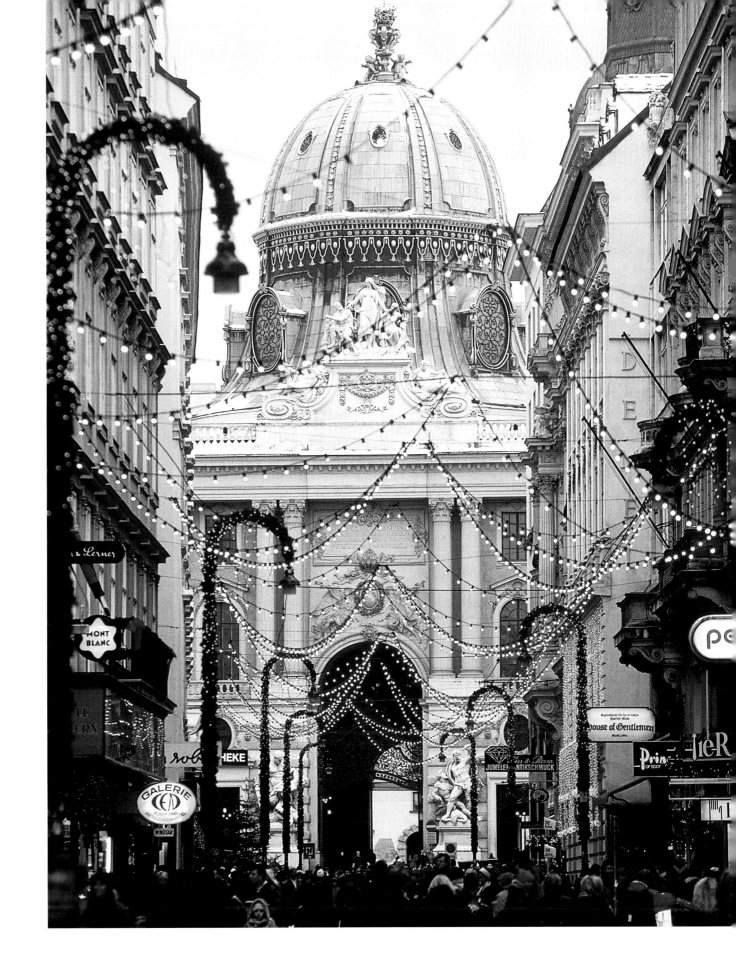

Stadtbummel mit Blick auf das Michaelertor.
A stroll through the city, looking towards the
Michaelertor gate.
Passeggiata verso il Michaelertor.

Die Hofburg

Selbst Wiener tun sich schwer, die verschiedenen Gebäudeteile und Bauphasen der Hofburg auseinander zu halten. Einen ersten Überblick bekommt man bei einer Durchquerung, egal ob zu Fuß, mit dem Fiaker oder dem Bus (Linie 2A) vom Michaelerplatz zum Ring. Der halbrunde Bau am Michaelerplatz ist der Michaelertrakt, mit Michaelerkuppel und Michaelertor. Von hier gelangt man in die Kaiserappartements und zur Silberkammer. Der große rechteckige Hof mit der Bronzestatue von Kaiser Franz II./I. heißt »In der Burg« und wird von vier Trakten gesäumt. Links, durch einen Graben getrennt, befindet sich der älteste Teil der Burg, der Schweizertrakt mit dem markanten Schweizertor, das in den Schweizer Hof mit der Burgkapelle (gotische Apsis) und der Schatzkammer mit den Insignien der Macht (Krone und Szepter) des Heiligen Römischen Reiches führt.

Rechts wird die Langseite zunächst vom barocken Reichskanzleitrakt gebildet (Entwürfe von Lucas von Hildebrandt und Joseph Emanuel Fischer von Erlach). Die kurze Seite, der mit einem Türmchen bekrönte Amalientrakt, wurde von Kaiserin Sissi bewohnt. Die zweite Langseite, der Leopoldinische Trakt (1660–1666), dient seit 1947 dem jeweiligen Bundespräsidenten als Amtssitz. Durch die Torbögen des Inneren Burgtores gelangt man auf den Heldenplatz. Links öffnet sich im Halbrund die erst im 20. Jahrhundert vollendete Neue Burg mit dem Eingang zum Völkerkundemuseum.

Um die Hofburg vollends – zumindest von außen – zu erkunden, geht man in einer zweiten Tour vom Michaelerplatz in Richtung Staatsoper. An Wiens traditionsreichem Trachtengeschäft, dem Loden-Plankl, vorbei, quert man die Reitschulgasse und erreicht über einen Durchgang die Bräunergasse und dann den quadratischen Josefsplatz mit dem Eingang zur Nationalbibliothek und dem Redoutentrakt (rechts). In der Mitte des Durchgangs blickt man links auf einen der raren Renaissanceinnenhöfe Wiens, die Stallburg, wo sich im Parterre die Stallungen der Lipizzaner befinden.

The Hofburg

Even the Viennese find it difficult to sort out all the different Hofburg buildings and their dates. To gain a first impression go through it on foot or by cab, or take the 2A bus from Michaelerplatz to the Ring. The semicircular building facing Michaelerplatz is the 'Michaelertrakt' (St Michael's Wing), with St Michael's dome ('Michaelerkuppel') and St Michael's Gate ('Michaelertor'). From here, you can access the imperial apartments and the silver vaults ('Silberkammer'). The large rectangular courtyard with the bronze statue of Emperor Francis II/I is called In der Burg, and is enclosed by four buildings. Set back behind a ditch on the left is the oldest part of the ancient castle ('Burg'), and the Swiss wing ('Schweizertrakt') with the distinctive Swiss Gate ('Schweizertor'). The latter leads through to a courtyard ('Schweizer Hof'), the castle chapel ('Burgkapelle') with its Gothic apse and the Treasury ('Schatzkammer') with the insignia of power (crown and sceptre) of the Holy Roman Empire.

On the right, the long building comprises the imperial chancellery wing ('Reichskanzleitrakt') designed by Lucas von Hildebrandt and Joseph Emanuel Fischer von Erlach). The shorter wing with a little turret is the Amalie Wing, where the Empress Elisabeth (better known as Sissi) lived in the late nineteenth century. The second long block, the Leopold Wing (1660–66), has since 1947 housed the office of the Austrian president. Passing through the arches of the Inner Castle Gate ('Innerer Burgtor'), you arrive at Heldenplatz. On the left is the semicircle of the Neue Burg, completed only in the twentieth century, with the entrance to the Ethnology Museum. To round off your exploration of the Hofburg – at least from outside – take a second tour from Michaelerplatz towards the Staatsoper opera house. Passing Vienna's traditional costume shop, the Lodenplankl, you cross Reitschulgasse and through a passage to reach Bräunergasse, entering thence the truly square Josefsplatz. This contains the entrance to the National Library and the Redoute (assembly room) wing (right). In the middle of the passage, you get a glimpse of the Stallburg on the left, one of the rare Renaissance-period inner courtyards of Vienna. The ground floor contains stables for the Lipizzaner horses.

L'Hofburg

Distinguere le diverse parti architettoniche dell'Hofburg è difficile anche per un viennese. Per farsene una prima idea si consiglia di attraversare l'intero complesso, a piedi, in carrozza o in autobus (linea 2°), dal Michaelerplatz al Ring (viale che circonda come un anello i quartieri centrali della città).

L'edificio semicircolare sul Michaelerplatz è il Michaelertrakt, con cupola e portale omonimi, da cui si accede agli appartamenti imperiali e alla Silberkammer. L'ampio cortile quadrangolare con al centro la statua bronzea dell'imperatore Francesco I/(II) si chiama "In der Burg" ("nella rocca").

A sinistra, al di là di un fossato, si trova la parte più antica del complesso, lo Schweizertrakt, con l'imponente portale dal quale si accede ad un cortile con la cappella di corte (abside gotica) e la camera del tesoro (Schatzkammer) che conserva le insegne del Sacro Romano Impero (scettro e corona).

L'ala destra del cortile è costituita dall'edificio barocco della cancelleria imperiale (Reichskanzlei, progetti di Lucas von Hildebrandt e Joseph Emanuel Fischer von Erlach). L'Amalientrakt, sul lato corto, è coronato da una torretta e fu abitato dall'imperatrice Sissi. L'ala sinistra, il Leopoldinischer Trakt (1660–1666), è dal 1947 sede della presidenza della Repubblica. Attraverso un androne si raggiunge l'Heldenplatz, dove a sinistra si apre a semicerchio la Neue Burg, ultimata solo nel Novecento, che ospita il Völkerkundemuseum (museo etnologico).

Per completare almeno il giro esterno dell' Hofburg occorre affrontare un secondo percorso, andando dal Michaelerplatz in direzione Staatsoper (Teatro dell'Opera). Oltrepassato un famoso negozio di abbigliamento tradizionale austriaco (Lodenplankl), si attraversa la Reitschulgasse e, passando sotto una galleria, si raggiunge la Bräunergasse e poi il Josefplatz, piazza quadrata con l'ingresso alla Biblioteca Nazionale e, sulla destra, il Redoutentrakt. A metà della galleria, sulla sinistra, si trova uno dei pochi cortili rinascimentali di Vienna, lo Stallburg, che ospita le stalle dei famosi cavalli lipizzani.

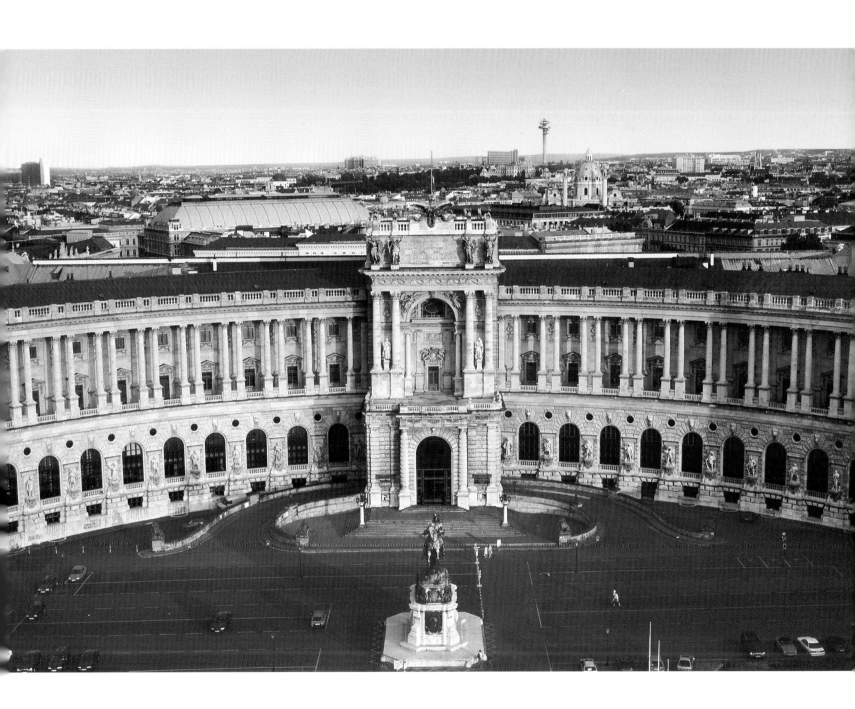

Panoramablick vom Heldenplatz auf die Neue Burg.
A panoramic view from Heldenplatz to the Neue Burg.
Veduta panoramica della Neue Burg dall'Heldenplatz.

Geschichte(n) am Heldenplatz

Städtebaulich betrachtet, ist der Heldenplatz ein Torso des von Gottfried Semper geplanten Kaiserforums. Die zwei Reiterstatuen (Prinz Eugen und Erzherzog Karl) von Anton Dominik Fernkorn und das Halbrund der Neuen Burg deuten das Gesamtkonzept an. Durch den gegenüberliegenden Volksgarten gelangt man zum Burgtheater – Österreichs bedeutendster Bühne. Das Heldentor schließt den Platz zum Ring hin ab.
Historisch betrachtet ist der Heldenplatz Österreichs geschichtsträchtigster Ort. Am Heldenplatz wurde und wird gefeiert; zuerst 1879, anlässlich der Silbernen Hochzeit des Kaiserpaares (»Festzug der Stadt Wien«), dann am 15. März 1938, als Hitler von der Loggia der Neuen Burg den Anschluss Österreichs verkündete. 1983, beim Besuch Papst Johannes Pauls in Wien, feierten 130.000 Gläubige mit ihm eine hl. Messe. Zur Schluss-kundgebung der Aktion »SOS-Mitmensch« am 23. Januar 1993 kamen gar 250.000 Menschen. Am Nationalfeiertag (26. Oktober) ist der Platz Kulisse für eine Heerschau und das öffentliche Gelöbnis der Rekruten.
Literarisch wurde der Heldenplatz im gleichnamigen Theaterstück von Thomas Bernhard verewigt.

History and Heldenplatz

In terms of town planning, Heldenplatz is the torso of an imperial forum planned by architect Gottfried Semper. Anton Dominik Fernkorn's two equestrian statues of Prince Eugene and Archduke Charles plus the semicircle of the Neue Burg give an idea of the overall design. The square is open towards the Volksgarten park, while in the direction of the Ring the Outer Castle Gate ('Äusserer Burgtor' or 'Heldentor') marks the outer limit.
Heldenplatz is rich in historical associations of one sort or another. It has long been a place for political statements in particular. In 1879, a splendid procession saluted the imperial couple's silver wedding anniversary. On 15 March 1938, Hitler announced the annexation of Austria from the loggia of the Neue Burg. In 1983, Pope John Paul came to Vienna and celebrated a mass here along with 130,000 of the faithful. Even more people (250,000) attended the 'Sea of Light' at the closing event of the SOS-Fellow Humans campaign on 23 January 1993. On National Day (26 October), Heldenplatz is the venue for a military review and the swearing-in of new army recruits. Literary associations of the square include a poem by Ernst Jandl and a play of the same name by Thomas Bernhard.

L'Heldenplatz

Urbanisticamente, l'Heldenplatz (Piazza degli Eroi) è solo un frammento dell'incompiuto foro imperiale (Kaiserforum) progettato da Semper. La concezione dell'intero complesso è accennata dalle statue equestri del principe Eugenio di Savoia e dell'arciduca Carlo (opera di Anton Dominik Fernkorn) nonché dal semicerchio della Neue Burg. Attraverso il giardino pubblico situato dirimpetto si raggiunge il Burgtheater, il teatro più prestigioso dell'Austria. La porta (Heldentor) chiude la piazza verso il Ring. Storicamente, l'Heldenplatz è il luogo più ricco di memorie dell'intera Austria. Qui è sempre esploso l'entusiasmo popolare: nel 1879 con il grande festoso corteo della città in occasione delle nozze d'argento della coppia imperiale; il 15 marzo 1938, quando Hitler proclamò dal balcone della Neue Burg l'annessione dell' Austria; nel 1983, quando Papa Giovanni Paolo II celebrò sull'Heldenplatz la messa davanti a 130.000 fedeli; il 23 gennaio del 1993, quando 250.000 persone presero parte ad una manifestazione di solidarietà per gli immigrati, trasformando la piazza in un mare di luce con le loro candele. Il 26 ottobre, festa nazionale austriaca, si svolge sull'Heldenplatz una parata militare con il giuramento delle nuove reclute. Questa piazza è stata anche celebrata nell'omonimo dramma teatrale di Thomas Bernhard e in una poesia di Ernst Jandl.

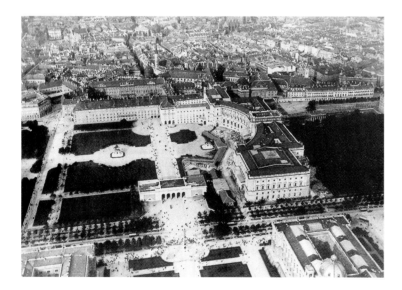

Der Heldenplatz, Ballonaufnahme, um 1900.
Heldenplatz, viewed from a balloon, c. 1900.
L'Heldenplatz visto da una mongolfiera, ca. 1900.

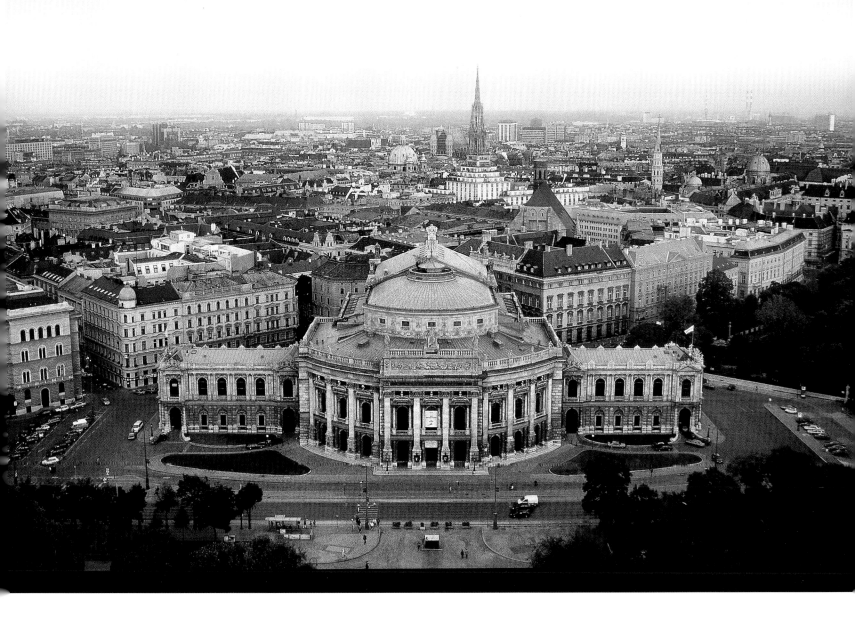

Das Burgtheater an der Ringstraße wurde 1888 eröffnet. Architekt war Carl von Hasenauer.

The Burg Theatre on the Ring was inaugurated in 1888. The architect was Carl von Hasenauer.

Il Burgtheater sulla Ringstrasse, progettato da Carl von Hasenauer, fu inaugurato nel 1888.

Albertina und Hrdlicka-Denkmal

Mit annähernd einer Million druckgrafischer
Blätter und rund 65.000 Zeichnungen besitzt
die Albertina eine der größten und wertvolls-
ten grafischen Sammlungen der Welt, u. a.
Werke von Michelangelo, Leonardo da Vinci,
Schiele, Klimt, Kokoschka und Picasso. Stolz
des Hauses, das nach Herzog Albert Kasimir
von Sachsen-Teschen benannt wurde, ist der
»Feldhase« von Dürer.
Der Eingang des Gebäudes befindet sich
nach der Generalsanierung wieder auf der
Augustinerbastei. Die Bastei stellt einen der
letzten erhaltenen Reste der Befestigungs-
anlagen aus der Zeit nach der Türkenbela-
gerung von 1529 dar. Auf dem Platz davor hat
der Bildhauer Alfred Hrdlicka sein mehrtei-
liges »Denkmal gegen Krieg und Faschismus«
errichtet. Es steht an der Stelle des 1945 zer-
störten Philipphofes, in dem über 300 Men-
schen bei einem Bombenangriff starben.
Der Granitsockel zum »Tor der Gewalt«
stammt aus dem Steinbruch des KZ Mauthau-
sen. Knapp dahinter steht die Bronzeskulptur
des »straßenwaschenden Juden«. In größerem
Abstand symbolisiert »Orpheus betritt den
Hades« den Opfertod der Widerstandskämpfer
und erinnert an die Toten des Philipphofes.
Der »Stein der Republik« enthält Auszüge aus
der Regierungserklärung vom 27. April 1945.

The Albertina and the Hrdlicka monument

With nigh on a million printed graphics and
65,000 drawings, the Albertina has one of the
world's largest and most valuable graphic
collections, including works by Michelangelo,
Leonardo, Schiele, Klimt, Kokoschka, and
Picasso. A particular glory of the collection,
named after Duke Albert Kasimir of Saxony-
Teschen, is Dürer's 'Hare' of 1502.
The entrance to the building since the general
renovation has returned to the Augustiner bas-
tion. The bastion constitutes one of the last
surviving relics of the fortifications from the
period after the Turkish siege of 1529.
The forecourt is notable for a multi-part Holo-
caust 'monument against war and fascism' by
the sculptor Alfred Hrdlicka. It stands on the
spot of the Philipphof inn, where over 300 people
died while taking cover from allied aerial bombs.
The granite plinth to the 'Gate of Violence'
comes from the quarry of Mauthausen concen-
tration camp. Just behind it is the bronze sculp-
ture of the 'Street-washing Jew'. Further away,
'Orpheus Entering Hades' symbolises the
heroic deaths of anti-Nazi resistance fighters,
and commemorates the deaths in the Philipp-
hof. The vertical 'Stone of the Republic' contains
extracts from the government declaration of
27 April 1945, the day the 2nd Republic was
founded.

L'Albertina e il monumento di Hrdlicka

La raccolta di opere grafiche dell'Albertina,
che prende nome dal duca Albert Kasimir von
Sachsen-Teschen, è una delle più grandi e pre-
ziose del mondo e comprende circa un milione
di fogli a stampa e 65.000 disegni di Michelan-
gelo, Leonardo, Dürer, Rembrandt, Manet,
Cézanne, Schiele, Klimt, Kokoschka, Picasso,
ecc. Il pezzo più famoso della collezione è la
"Lepre" di Dürer.
Il recentissimo restauro dell'edificio (su pro-
getto di Hans Hollein) ha riportato l'ingresso,
nell'Augustinerbastei, un resto delle fortifi-
cazioni erette dopo l'assedio turco del 1529.
Sulla piazza antistante, al posto di un edificio
distrutto (Philipphof) in cui nel 1945 morirono
300 persone che vi si erano rifugiate durante i
bombardamenti alleati, si erge il "Monumento
contro la guerra e il fascismo", opera dello
scultore Alfred Hrdlicka.
Il monumento è composto di diversi elementi:
una "porta della violenza" il cui zoccolo in gra-
nito proviene dalla cava del campo di concentra-
mento di Mauthausen, una scultura in bronzo
raffigurante "l'ebreo che lava la strada", un
"Orfeo nell'Ade" in ricordo dei caduti della resi-
stenza e dei morti del Philipphof e una "pietra
della Repubblica", stele verticale con passi
della dichiarazione di governo del 27 aprile
1945.

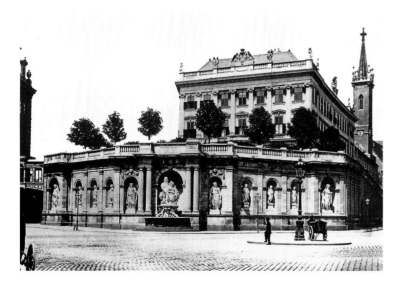

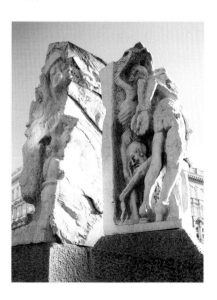

links: Die Albrechtsrampe mit dem Albrechtsbrunnen,
um 1875.
rechts: Detail aus dem »Denkmal gegen Krieg und
Faschismus«.

left: The Albrechtsrampe with the Albrecht Fountain,
c. 1875.
right: Alfred Hrdlicka's anti-war and fascism sculpture
caused a stir when it was unveiled in 1988.

sinistra: La rampa e la fontana di Albrecht, ca. 1875.
destra: Particolare del "Monumento contro la guerra
e il fascismo".

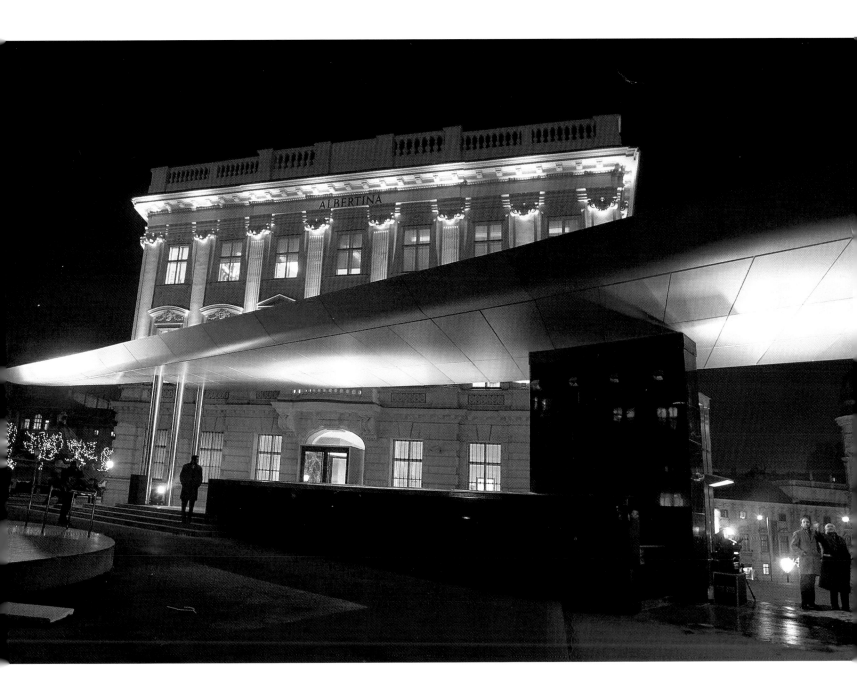

Seit 2003 können Besucher die Albertina wieder am historischen Eingang betreten – neu ist das nach den Sponsoren »Soravia-Wing« benannte Entree von Stararchitekt Hans Hollein.

Since 2003, visitors have been able to use the historical entrance once again: the bold, winged structure designed by the star architect Hans Hollein guides visitors into the Soravia Wing, named after the sponsors.

Dal 2003 i visitatori possono di nuovo accedere all'Albertina attraverso l'ingresso storico. L'atrio di ingresso, che prende nome dagli sponsor soravia-wing, è stato ideato dal famoso architetto Hans Hollein.

Palais rund um die Freyung

Sehenswert sind eine Reihe von Palais, die in den letzten Jahren stilgerecht renoviert wurden und heute mit Geschäften und Lokalen allen Besuchern offen stehen.

Barock in seiner reinsten Form zeigt das Palais Daun/Kinsky (Nr. 4). Es liegt am Beginn der Herrengasse und wurde von Lucas von Hildebrandt entworfen. Gegenüber befindet sich seit Jahrhunderten die »Schotten« mit der Schottenkirche und dem Schottenhof, der im 19. Jahrhundert von Josef Kornhäusel klassizistisch neu gestaltet wurde. 1155 kamen iroschottische Mönche, die der Babenbergerherzog Heinrich II. Jasomirgott nach Wien rief; als die Mönche gingen, folgten ihnen die Benediktiner, der Name »Schotten« hingegen blieb bis heute erhalten.

Eine Passage führt in das Palais Ferstel, das bei seiner Eröffnung 1860 das »modernste Haus Wiens« war. Stilistisch lehnt sich der weitverzweigte Bau mit den zahlreichen Geschäften an die venezianisch-florentinische Trecento-Architektur an.

Das 1689–1696 erbaute Palais Harrach (Nr. 3) bildet den Abschluss der Freyung zur Herrengasse. Nach Jahren des Dornröschenschlafs wurde das Palais zu neuem Leben erweckt, das sich nun sehr bunt und vielfältig zeigt.

Town houses around the Freyung

It is a matter of dispute whether the more or less triangular Freyung is a 'square' or just a diagonal slip road to the Tiefer Graben. Beyond dispute is the fascination of the row of grand town houses (called 'Palais') that have been restored in recent years, and which nowadays all house splendid shops and catering establishments.

An example of pure Baroque style is the former Palais Daun/Kinsky (no. 4). It stands at the beginning of Herrengasse, has two courtyards and was designed by Lucas von Hildebrandt. Opposite it are the 'Scots' church ('Schottenkirche') and the Schottenhof, which was rebuilt in a Neoclassical style in the nineteenth century by Josef Kornhäusel. In 1155, Irish-Scottish monks were invited to Vienna by the Babenberger duke Henry II Jasomirgott. Though the monks eventually left, to be replaced by Benedictines, the 'Scottish' epithet stuck and has survived to this day.

A passage leads to the Palais Ferstel, which was the 'most modern house in Vienna' when it opened in 1860. Stylistically, the rather complex building with its numerous shops is based on fourteenth-century Venetian and Florentine architecture.

The Palais Harrach dates back to 1689–96, and marks the end of Freyung towards Herrengasse. After years of neglect, the Palais was brought back to life and now looks very perky.

I palazzi della Freyung

Si potrà discutere se il largo pressoché triangolare chiamato Freyung sia una piazza o semplicemente un ampliamento della strada in discesa che conduce diagonalmente verso il Tiefen Graben. Ma senza dubbio interessanti e notevoli sono i numerosi palazzi di questa zona ed i loro cortili. Sono stati tutti restaurati negli ultimi anni ed ora ospitano eleganti negozi e locali e sono quindi aperti al pubblico. Il Palazzo Daun/Kinsky all'inizio dell'Herrengasse (al numero 4) è stato costruito da Lucas von Hildebrandt in puro stile barocco e dispone di ben due cortili interni. Dirimpetto si trova da secoli il complesso degli "Schotten" ("Scozzesi") con l'omonima chiesa. Lo Schottenhof, che è stato ristrutturato nell'Ottocento in stile neoclassico da Josef Kornhäusel, prende nome da un gruppo di monaci irlandesi e scozzesi chiamati a Vienna nel 1155 dal duca di Babenberg, Enrico II Jasomirgott. In seguito il complesso passò all'ordine dei Benedettini, ma conservò il nome "Schotten".

Attraverso l'androne dirimpetto si raggiunge il Palazzo Ferstel, considerato, all'epoca della sua costruzione (1860), l'"edificio più moderno di Vienna". Dal punto di vista stilistico questo vasto e articolato palazzo si riallaccia all'architettura del Trecento a Firenze e a Venezia.

Il Palazzo Harrach (al numero 3) conclude la Freyung verso la Herrengasse. A lungo trascurato, questo palazzo è ora tornato a vivere ed ospita gallerie d'arti, negozi e mostre temporanee del Kunsthistorische Museum.

Beeinflusst von der italienischen Renaissance, schuf Heinrich von Ferstel von 1856 – 1860 das nach ihm benannte Stadtpalais mit überdachtem Innenhof.

Heinrich von Ferstel designed the town palais named after him. Dating from 1856–60, it is in an Italianate Renaissance style and has a covered inner courtyard.

Ispirandosi al Rinascimento italiano, Heinrich von Ferstel costruì fra il 1856 e il 1860 il Palazzo Ferstel, con un cortile coperto all'interno.

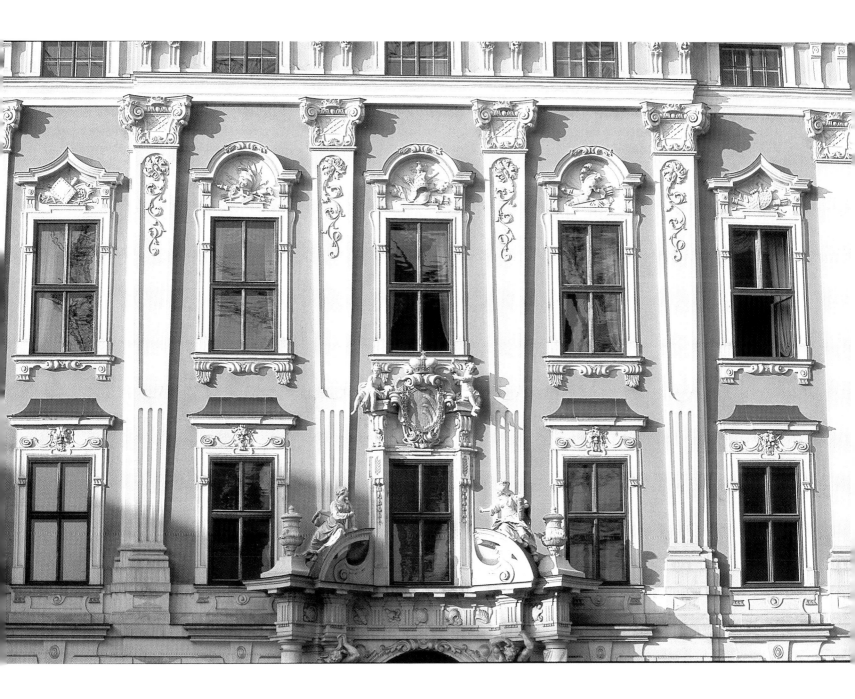

Reichgestaltete Barockfassade am Palais Daun-Kinsky.
The exuberant Baroque façade of the Daun-Kinsky
Palais.
Facciata barocca del Palazzo Daun-Kinsky.

Das Mahnmal am Judenplatz

Welcher Platz wäre besser geeignet für ein
Mahnmal in Erinnerung an die 65.000 öster-
reichischen Opfer des Holocaust als der
Judenplatz? Initiator war Simon Wiesenthal,
Leiter des jüdischen Dokumentationszen-
trums, der schon 1994 das Projekt anregte.
Alfred Hrdlickas Holocaustmahnmal vor der
Albertina (s. S. 26) schien ihm nicht ausrei-
chend. Das Denkmal sollte an jenem Ort
stehen, an dem sich im Mittelalter das reli-
giöse Zentrum der Wiener Juden, die 1420/21
zerstörte Or-Sarua-Synagoge, befand.
Die britischen Bildhauerin Rachel Whiteread
folgte der Forderung des internationalen
Wettbewerbs nach einem nichtfiguralen Denk-
mal. Sie schuf einen grauen Betonkubus
(10 x 7 x 3,8 m), der nach außen gewendete
Bücherwände und eine verschlossene Tür
zeigt. Sie erklärt ihre Intention so: »Ich wollte,
dass es gegenwärtig und brutal ist.« Simon
Wiesenthal ergänzt: »Wir sind ein Volk des
Buches.« Auf der das Monument umgebenden
Bodenplatte sind die Namen jener Orte ver-
ewigt, wo österreichische Juden während des
NS-Regimes zu Tode kamen.
Neben dem Mahnmal beherbergt das Misrach-
Haus (Nr. 8) ein Museum, das eine Dokumen-
tation über das Schicksal der 65.000 öster-
reichischen Opfer der Schoa enthält.

The Jewish memorial on Judenplatz

What better location could there be for a me-
morial to the 65,000 Austrian victims of the
Holocaust than Judenplatz (Jews' Square)? The
initiative came from Simon Wiesenthal, head
of the Jewish Documentation Centre in Vienna,
who put the suggestion forward in 1994. Alfred
Hrdlicka's Holocaust memorial in front of the
Albertina (see p. 26) seemed inadequate to him.
The memorial ought, he thought, to stand at
the place that was the religious centre for Vien-
nese Jews in the Middle Ages, the Or-Sarua
Synagogue destroyed in 1420–21.
The British sculptress Rachel Whiteread com-
plied with the requirement of the international
competition for a non-figurative monument.
Her cube of grey concrete measuring 33 x 23 x 13
feet depicts bookshelves turned outwards and
a closed door. In her own words: "I wanted it
to be contemporary and brutal," while Simon
Wiesenthal comments: "We are indeed a book-
ish people." On the stand around the monument
are inscribed the places where Austrian Jews
were killed under the Nazi regime.
Apart from the memorial, the Misrach Building
(at no. 8) contains a museum documenting the
fate of the 65,000 Austrian victims. From here,
there is also access to the underground exca-
vations of the medieval synagogue.

Il monumento dello Judenplatz

La Judenplatz (Piazza degli ebrei) è senza dub-
bio il luogo più adatto ad accogliere un monu-
mento in memoria dei 65.000 ebrei austriaci
vittime dell'olocausto. Il primo ad avanzare
la proposta di erigerlo, nel 1994, fu Simon
Wiesenthal, allora direttore del Centro giudaico
di documentazione. Il monumento di Hrdlicka
davanti all'Albertina (v. p. 26), eretto in ricordo
di tutte le vittime del terrore nazista, non gli
sembrava sufficiente ed inoltre riteneva giusto
che un segno di memoria sorgesse sul luogo
dell'antico centro religioso ebraico, la sinagoga
medioevale Or-Sarua, distrutta già nel 1420/21.
Il concorso indetto per il progetto, il cui bando
prevedeva un monumento privo di figure umane,
fu vinto dalla scultrice inglese Rachel White-
read che presentò un cubo di cemento
(m. 10 x 7 x 3,8) con una porta chiusa e le
pareti esterne ricoperte di scaffalature piene
di libri. La sua intenzione era di creare qual-
cosa di "immediato e brutale". Simon Wiesen-
thal commentò: "Noi siamo un popolo del libro".
Sullo zoccolo che circonda il cubo sono incisi
i nomi dei campi di concentramento in cui gli
ebrei austriaci trovarono la morte.
Il Misrach-Haus al numero 8 della piazza ospita
un museo che documenta il destino degli ebrei
austriaci vittime del regime nazista. Da qui si
accede agli scavi della sinagoga medioevale.

Im »Türkischen Tempel« in der Leopoldstadt,
dem traditionellen jüdischen Wohnviertel Wiens,
versammelte sich die sephardische Gemeinde.

The Sephardic community gathers at the Turkish
Temple' in Leopoldstadt, Vienna's traditional
Jewish quarter.

Nel "Tempio turco" della Leopoldstadt, il tradizionale
quartiere ebraico di Vienna, si riuniva la comunità
sefardita.

Eingangssituation am MUMOK.
Entrance area of the Museum of Modern Art.
Ingresso del MUMOK.

L(i)ebenswerter Spittelberg

Gleich hinter dem MuseumsQuartier, an der Breitegasse, beginnt der Spittelberg. Dieses typische Wiener Grätzel liegt zwischen Burggasse und Siebensterngasse und endet bei der Stiftgasse. Den leicht ansteigenden Höhenrücken nutzen einst die Türken (1683) und später auch Napoleon (1809), um von hier über die Stadtmauern auf die Hofburg zu schießen.

Enge Gassen mit Kopfsteinpflaster, Hinterhöfe mit Pawlatschen, Durchgänge wie der zwischen Schrankgasse und Spittelberggasse, schmale und niedrige Häuser, das alles ist ein Stück des alten Wien. Das Areal gehört heute zu den Vorzeigebeispielen gelungener Altstadterhaltung mit einem Nebeneinander von Barock, Biedermeier und Gründerzeit. Der Spittelberg, heute Zentrum des Kunsthandwerks, ist zu jeder Jahreszeit sehenswert. Im Sommer sitzt man in Gastgärten (»Schanigärten«), im Winter schlendert man zwischen den Verkaufsständen des Weihnachtsmarktes. Die Speisekarten der zahlreichen Lokale bieten Wiener Küche ebenso wie indische, afrikanische und italienische Spezialitäten.

Picturesque Spittelberg

Spittelberg begins in Breitegasse, behind the Museum Quarter. A typically Viennese 'Grätzel' (a mini-district of just a few blocks, which the average Viennese identifies with), it lies between Burggasse and Siebensterngasse and extends as far as Stiftgasse. The slight rise in the land here was taken advantage of by the Turks in 1683 and by Napoleon in 1809 to fire over the city walls at the Hofburg.

Narrow cobbled alleys, courtyards with 'Pawlatschen' (walkways that save the space of internal corridors), passages like the one between Schrankgasse and Spittelberggasse, and low, narrow houses are all redolent of old Vienna. The area is now considered a showpiece of successful conservation with its mix of Baroque, Biedermeier and the late nineteenth century.

Today a centre of craft businesses, Spittelberg is worth a visit any time of the year. In summer, people sit outside in the small 'Schanigärten' bars, while in winter they stroll among the many Christmas market stalls. The many eating places offer not only Viennese home cooking but also Indian, African and Italian cuisine.

It was not always like this. Initially the area was settled by Slovenes, Croats and Hungarians, and in the early eighteenth century prostitution was rife in the inns outside the city walls.

Il pittoresco Spittelberg

Dietro il Museumsquartier, nella Breitegasse, comincia la zona chiamata Spittelberg. Si tratta di un tipico "Grätzel" viennese, vale a dire di un borgo, di un 'quartiere nel quartiere' rinchiuso fra la Burggasse e la Siebensterngasse. La sua posizione leggermente sopraelevata fu sfruttata nel 1683 dai Turchi e nel 1809 da Napoleone per sparare sull'Hofburg, oltre le mura della città.

Si ritrovano qui tutte le caratteristiche della vecchia Vienna: vicoli angusti pavimentati di ciottoli, case basse e strette, cortili interni con i tipici ballatoi all'intorno, androni di passaggio, come per esempio quello fra la Schrankgasse e la Spittelberggasse. Questa zona, in cui si mescolano il barocco, il Biedermeier e lo stile degli anni della rivoluzione industriale, è considerata un esempio ben riuscito di conservazione urbanistica.

Lo Spittelberg è oggi un attraente centro dell'artigianato artistico. D'estate è piacevole sedersi a bere qualcosa nei giardinetti dei locali e d'inverno passeggiare fra le bancarelle del mercatino di Natale. I numerosi ristoranti offrono cucina locale, ma anche specialità italiane, indiane e africane.

links: Das Fasszieherhaus am Spittelberg, 1885.
rechts: Der Spittelberg ist ein besonders malerisches Stück Alt-Wien, das ausschließlich Fußgängern vorbehalten ist.

left: The Fasszieher building in Spittelberg in 1885.
right: Spittelberg is a particularly picturesque part of old Vienna, and is now a pedestrian precinct.

sinistra: Il Fasszieherhaus nello Spittelberg, 1885.
destra: Lo Spittelberg è una zona particolarmente pittoresca della vecchia Vienna, riservata ai pedoni.

In den liebevoll restaurierten Häusern betreiben zahlreiche Kunsthandwerker Werkstätten und Geschäfte.

The carefully restored houses are home to numerous craftmen's workshops and shops.

Le case, accuratamente restaurate, ospitano numerosi negozi e botteghe di artigianato artistico.

Das Palais Liechtenstein

Bauherr des Palais Liechtenstein war Fürst Johann Adam Andreas I. von Liechtenstein (1657–1712), der unter anderem auch die beiden heute zum UNESCO-Weltkulturerbe zählenden Schlösser in Feldsberg und Eisgrub (Tschechische Republik) errichten ließ. Neben der regen Bautätigkeit ist das Fürstenhaus vor allem durch eine intensive, bis ins 17. Jahrhundert zurückreichende Sammeltätigkeit bekannt. Diese Leidenschaft teilt die Familie mit anderen Adelshäusern wie Schönborn-Buchheim, Esterházy oder Harrach.
Das Palais selbst entstand in zwei Phasen; begonnen (1691–1694) nach Plänen von Domenico Egidio Rossi, wurde es von Domenico Martinelli (1700–1705/06) vollendet. Neben der Gartenanlage ist vor allem die Innenausstattung, u. a. mit 27 Freskenmedaillons von Johann Michael Rottmayr, sehenswert. Nachdem hier einige Jahre das Museum Moderner Kunst untergebracht war, ist nach einer grundlegende Sanierung seit März 2004 wieder ein wesentlicher Teil der Fürstlichen Sammlungen aus Vaduz zu sehen, darunter Werke von Rubens, Rembrandt und van Dyck. Von Bedeutung sind auch die Bestände italienischer Bronzen, die Pietra-Dura-Arbeiten, die Prunkwaffenkollektion, wertvolles Porzellan und die Tapisserien.

The Palais Liechtenstein

The Palais Liechtenstein in Rossau was built for Prince Johann Adam Andreas I of Liechtenstein (1657–1712), who was also responsible for the World Heritage-rated great houses at Valtice and Lednice in Moravia. However, apart from its lively architectural activity, the princely dynasty is best known for its long devotion to collecting, which goes back to the seventeenth century. It was a passion that it shared with other aristocratic families, such as the Schönborn-Buchheims, Esterházys, Harrachs.
The 'Palais' itself was built in two stages, the architects being Domenico Egidio Rossi (1691–94) and Domenico Martinelli (1700–1705/6) respectively. Apart from the gardens, the lavish interior, which contains inter alia 27 fresco medallions by Johann Michael Rottmayr, is also particularly worth seeing.
In recent times, the Museum of Modern Art was housed here for a while, but following major renovation, an important part of the princely collection from Vaduz has been on show since March 2004. The collections include leading European painters such as Rubens, Rembrandt and Van Dyck. Other very interesting items are the Italian bronzes, 'pietra dura' work, a collection of ornate weapons, valuable porcelain and tapestries.

Il Palazzo Liechtenstein

Committente del Palazzo Liechtenstein a Vienna, nella zona di Rossau, fu il principe Johann Adam Andreas I von Liechtestein (1657–1712) che fece costruire, fa l'altro anche i due castelli di Feldsberg e di Eisgrub (Repubblica Ceca) che oggi fanno parte della lista del patrimonio culturale mondiale. I principi di Liechtestein, oltre ad aver esercitato un'intensa attività edilizia, sono già dal Seicento esperti collezionisti di opere d'arte. Questa passione è condivisa da altre famiglie nobili, come i Schönborn-Buchheim, gli Esterhazy o gli Harrach.
Il palazzo fu costruito su progetto di Domenico Egidio Rossi fra il 1691 e il 1694 e portato a termine da Domenico Martinelli fra il 1700 e il 1705/06. Notevoli sono il giardino e la decorazione dell'interno che presenta fra l'altro 27 medaglioni affrescati da Johann Michael Rottmayr.
Per alcuni anni il palazzo è stato sede del Museo di arte moderna. Dal marzo 2004, dopo un approfondito restauro, ospita nuovamente gran parte delle raccolte principesche provenienti da Vaduz. La raccolta di dipinti comprende alcuni dei principali rappresentanti della pittura europea, come Rubens, Rembrandt e van Dyck. Molto importanti sono anche le collezioni di bronzi italiani, di lavori ad intarsio in pietra dura, di armi da parata, di porcellane e di arazzi.

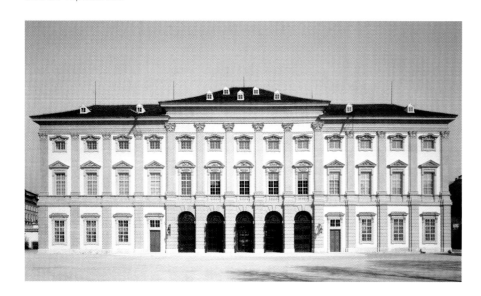

links: Die Südfassade des Palais.
rechts: Blick in die prächtig ausgestattete Bibliothek.

left: The south front of the Palais Liechtenstein.
right: View of the splendidly furnished library.

sinistra: Veduta della facciata meridionale del Palais Liechtenstein.
destra: Il sontuoso arredo della biblioteca.

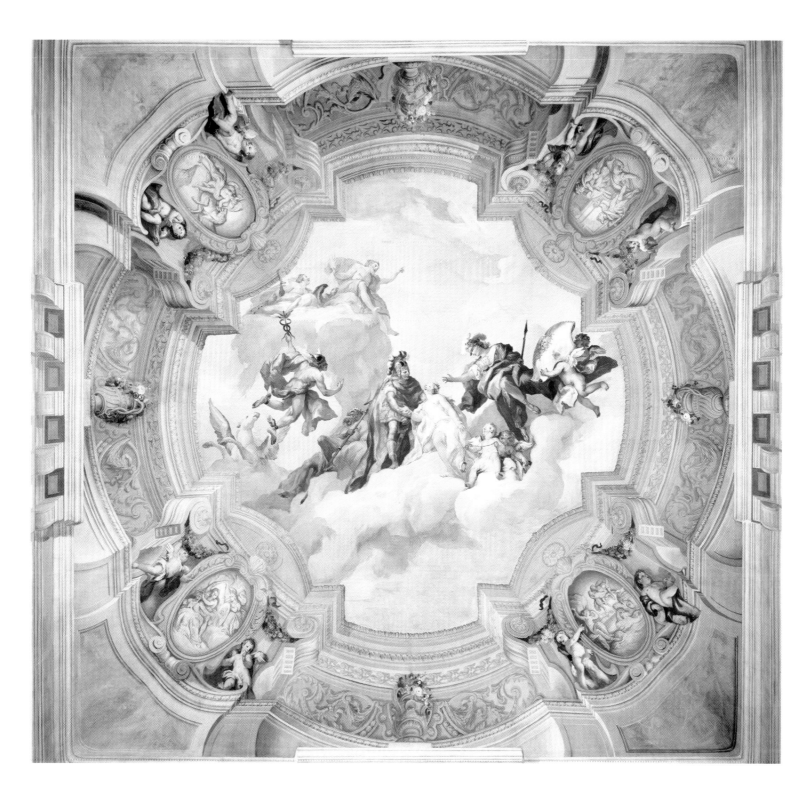

Charakteristisch für die barocken Innenräume des Palais sind vor allem die grandiosen Deckengemälde, u.a. von Johann Michael Rottmayr.

Typical of the Baroque interiors of the palace are especially the magnificent ceiling paintings by Johann Michael Rottmayr among others.

L'interno barocco del palazzo è caratterizzato dai grandiosi dipinti del soffitto eseguiti da Johann Michael Rottmayr e altri.

Entlang des Donaukanals

Idealerweise erkundet man den Donaukanal, der lange Zeit von der Stadtplanung stiefmütterlich behandelt worden war, per Schiff oder mit dem Fahrrad. Bei einer Tour stromabwärts bilden die beiden Löwen der Nußdorfer Wehr- und Schleusenanlage mit der Schemerlbrücke einen ersten architektonischen Höhepunkt (Otto Wagner, 1894–1898). Der nächste Orientierungspunkt ist der von Friedensreich Hundertwasser umgestaltete Schornstein samt Verwaltungsgebäude des Fernwärmewerks Spittelau.
Ab der Friedensbrücke zieren gründerzeitliche Mietshäuser die Kanalufer. Bei der Rossauerbrücke ist rechts die Rossauerkaserne (1865–1869) im Windsorstil zu erkennen. Unweit davon erhebt sich der 23-stöckige Ringturm, der 1953 bis 1955 entstand und ein deutlich sichtbares Zeichen des Wiederaufbaus ist. Links fällt mit weißen und blauen Kacheln die Fassade des Schützenhauses (1906–1908) von Otto Wagner auf, das Bestandteil einer Wehranlage war.
An der Schwedenbrücke erhebt sich links der leicht geneigte Turm des NEWS-Hochhauses von Hans Hollein. Gegenüber, an der Mündung des Wienflusses in den Donaukanal, setzt die 1910 eröffnete Urania mit ihrer Sternwarte einen Akzent im Stadtbild.

Along the Danube Canal

The ideal way to explore the Danube Canal – long neglected by urban planners – is by boat or bicycle. On a tour down stream, the two lions of the weir and lock structures and Schemerl Bridge at Nussdorf constitute the first architectural highlight (Otto Wagner, 1894–98). The next landmark is Hundertwasser's shiny chimney and colourful office buildings at the rebuilt Spittelau District Heating Works.
From Friedensbrücke bridge onwards, late nineteenth-century apartment blocks line the canal. On the right at Rossauerbrücke are the Windsor-style Rossau Barracks (1865–69), with the 23-storey Ring Tower (1953–55) not far away as a memorial to postwar recovery. On the left, the façade of Otto Wagner's Schützenhaus (1906–08) – once part of a military complex – stands out with its blue and white tiles. On the left at Schwedenbrücke bridge is the slightly tilted and crooked tower of Hans Hollein's News building, while at Aspernbrücke bridge the tower of UNIQA Insurance (architects: Neumann & Partner) is notable for its elliptical ground plan. Opposite, where the River Wien runs into the Danube Canal, are the landmarks of the Urania (1910) and its observatory.

Lungo il canale del Danubio

Il modo migliore per esplorare la zona lungo il canale è di percorrerla in nave o in bicicletta lungo la riva. Procedendo in direzione della corrente, la prima architettura notevole è un ponte (Schemerlbrücke) con i due leoni dell'impianto di diga e chiusa (Otto Wagner, 1894–1898). Il seguente punto di orientamento è l'impianto di Spittelau, la cui ciminiera è stata decorata dall'artista Hundertwasser (v. p. 60). Dopo il ponte Friedensbrücke, lungo il canale sorgono palazzi della fine dell'Ottocento. In prossimità del ponte Rossauerbrücke si noti, a destra, una caserma in stile Windsor (1865–1869). Non lontano s'innalza un edificio di 23 piani, il Ringturm (1953–1955), uno dei primi esempi della ricostruzione postbellica. A sinistra risalta con le sue mattonelle bianche e blu la facciata dello Schützenhaus, costruito da Otto Wagner nel 1906/1908 come parte di una diga.
Più avanti, a sinistra del ponte Schwedenbrücke, si erge un grattacielo leggermente inclinato, il NEWS-Hochhaus di Hans Hollein. Vicino al ponte seguente (Aspernbrücke) si innalza la torre a pianta ellittica dell'UNIQA-Versicherung (assicurazioni), costruita da Neumann & Partner. Dirimpetto, alla confluenza del fiume Wien con il canale, si trova l'Urania, un osservatorio astronomico inaugurato nel 1910.

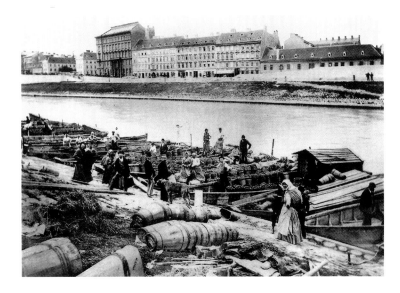

Marktkähne am Schanzelufer, um 1885.
Market boats on the Schanzelufer embankment, c. 1885.
Barche del mercato lungo lo Schanzelufer, ca. 1885.

Das Uraniagebäude mit Sternwarte, 1909 nach Plänen von Max Fabiani gebaut.

The Urania building with its observatory, built in 1909 to a design by Max Fabiani.

L'osservatorio astronomico Urania, costruito nel 1909 su progetto di Max Fabiani.

Auf Hundertwassers Spuren

Friedensreich Hundertwassers Schaffen ist eine Huldigung des Organischen und ein steter Kampf gegen die gerade Linie. Kennzeichnend für seine Architekturprojekte, die er in Kooperation mit Peter Pelikan schuf, ist neben der Farben- und Materialvielfalt das Einbeziehen von Bäumen in seine Häuser. Weithin sichtbar als bunte Landmarke zeigt sich der Schornstein des Fernwärmewerks Spittelau. Als 1987 ein Brand die Anlage zerstörte, übernahm der Künstler im Zuge des Neuaufbaus die Außengestaltung. Er verewigte sich mit einer übergroßen Version seiner bunten Schirmmütze, die er als Abdeckung eines Lüftungsschachtes wählte.

Zu den Wiener Attraktionen gehört das Hundertwasserwohnhaus in der Löwengasse (Ecke Kegelgasse), das zwischen 1983 und 1986 realisiert wurde. Gegenüber entstanden 1990/91 in der Kalke Village, einer ehemaligen Reifenwerkstatt, Lokale und Souvenirläden. Von hier gelangt man über die Untere Weißgerberstraße zum früheren Möbeldepot der Firma Thonet, das von 1989 bis 1991 durch Hundertwasser in ein Museum, das KunstHaus Wien, umgestaltet wurde. Die beiden ersten Stockwerke zeigen einen Querschnitt aus dem Schaffens des Meisters, der dritte und der vierte Stock sind für Wechselausstellungen reserviert.

On the trail of Hundertwasser

Friedensreich Hundertwasser's work is a homage to the organic, a constant battle against straight lines. Characteristic of his architectural projects, which he carried out in cooperation with Peter Pelikan, are the use of a wide variety of colours and materials – and the introduction of trees into his buildings.

The chimney of the district heating works at Spittelau is a glossy landmark visible from afar. When fire caused the complete shutdown of the plant in 1987, Hundertwasser was invited to take charge of the external design during reconstruction. He gained immortality with an outsize version of his bright red and blue bobble hat, which he used to cap a ventilation shaft.

A popular tourist attraction in Vienna is the Hundertwasser house in Löwengasse (corner of Kegelgasse), which was built 1983–86. Opposite is the Kalke Village (1990–91), a converted tyre workshop where tourists go for refreshments and souvenir shops.

From here, go down Untere Weissgerberstrasse to the former depot of bentwood furniture makers Thonet, which Hundertwasser converted into a museum (KunstHaus Wien) 1989–91. The first two floors display a selection of Thonet furniture from all periods, while the third and fourth floors are reserved for major international exhibitions.

Sulle orme di Hundertwasser

L'opera di Hundertwasser è stata un omaggio alla natura e una perenne battaglia contro la linea retta. Nei suoi progetti architettonici, realizzati in cooperazione con Peter Pelikan in una gran varietà di colori e di materiali, sono spesso integrati degli alberi.

Un multicolore punto di riferimento nel paesaggio lungo il canale del Danubio è la ciminiera dell'impianto di combustione dei rifiuti della centrale elettrica di Spittelau. Nel 1987 il maestro fu pregato di ideare la decorazione esterna dell'impianto che, gravemente danneggiato da un incendio, doveva essere ricostruito. Hundertwasser immortalò se stesso in quest'opera, coprendo una presa d'aria con una gigantesca copia del suo famoso berretto variopinto.

Una delle principali attrazioni turistiche di Vienna è la casa progettata da Hundertwasser nella Lowengasse, all'angolo con la Kegelgasse (1983–1986). Il Kalke Village dirimpetto nacque nel 1990/91 dalla ristrutturazione di un'officina di pneumatici ed ospita oggi locali gastronomici e negozi di souvenir.

Da qui, procedendo per l'Untere Weißgerberstrasse, si raggiunge in pochi minuti il KunstHaus Wien, un museo realizzato da Hundertwasser nell'ex-deposito di mobili della ditta Thonet tra il 1989 e il 1991. Nei due piani inferiori sono esposte opere del maestro, mentre il terzo e il quarto sono riservati a mostre internazionali.

Der bunte Schornstein des Fernwärmewerks Spittelau ist eine weithin sichtbare Landmarke.

The colourful chimney of the Spittelau remote warm water works is a landmark for miles around.

Il camino multicolore della centrale elettrica di Spittelau.

Das Hundertwasserhaus in der Löwengasse ist seit vielen Jahren eine der meistbesuchten Sehenswürdigkeiten der Stadt.

The Hundertwasser building in Löwengasse has been one of the most popular sights of Vienna for many years.

La casa progettata da Hundertwasser nella Löwengasse è da anni una delle più frequentate attrazioni di Vienna.

Im Prater

In seiner mehr als 100-jährigen Geschichte hat sich rund um das Riesenrad im Wiener Prater viel verändert. Trotz der heute beinahe unüberschaubaren Anzahl riesiger Schaukeln, Karusselle und Schleudern stellt das Riesenrad, gleichsam eine Grande Dame, den Fixpunkt in der Vergnügungswelt des Praters dar. Mit dem Riesenrad muss man einfach gefahren sein. Es ist ein schönes Gefühl, sich mit exakt 0,75m/Sekunde auf den höchsten Punkt bei 64,5m heben zu lassen, das Einheimische wie Touristen gleichermaßen lieben. Im Frühjahr 1897 begann der Bau nach Plänen des Engländers Walter B. Basset. Am 21. Juni wurde dann, anlässlich eines Festes zum 60-jährigen Regierungsjubiläum der englischen Königin Victoria, unter den Klängen von »God save the Queen« die letzte Schraube am Riesenrad befestigt. Am 3. Juli folgte die feierliche Eröffnung des »drehbaren Eiffelturms« mit seinen 30 Waggons zu je 20 Sitzplätzen. 1916 wollte man das Riesenrad demontieren, die Abbruchgenehmigung lag schon vor, doch für die Durchführung fehlte das nötige Geld. Auch wenn seit 1947 nur die Hälfte der Waggons im Umlauf sind, liefert das Riesenrad eine gute Filmkulisse. So ist es in »Der dritte Mann« mit Orson Welles ebenso zu sehen wie im James-Bond-Film »Der Hauch des Todes«.

The Prater

Much has changed in the Prater in the hundred years since the Big Wheel was first installed. Amid the present-day jumble of giant swings, roundabouts, whirligigs, ghost trains and switchbacks, the Big Wheel is a kind of grand dame, a firm point of orientation in the Prater world of pleasure. A ride on it is an absolute must. It is a marvellous feeling to be slowly elevated (2½ feet per second) to a maximum height of 212 feet, and the ride is as popular with locals as with tourists.
Work began on construction in spring 1897 to plans by English engineer Walter B Basset, who had already built several big wheels. The last screw was tightened on 21 June to the sound of 'God Save the Queen', celebrating the sixtieth anniversary of Queen Victoria's accession. The grand opening of the 'revolving Eiffel Tower' with its 30 cars each seating 20 people took place on 3 July. In 1916, the intention was to demolish the Big Wheel, and a permit to do so had already been obtained. Luckily, there were no funds available actually to do the work. Even though since 1947 only half the number of cars have been operative, the Big Wheel still provides an excellent (film) backdrop. It features in both 'The Third Man', starring Orson Welles, and the James Bond action thriller 'License to Kill', with Timothy Dalton as Bond.

Al Prater

Il Prater ha subito molte trasformazioni nella sua storia più che centenaria. Eppure, nonostante una vastissima scelta di giostre, altalene, centrifughe rotanti e piste d'ogni genere, la ruota gigante, la gran signora del luna park, rimane tuttora la sua principale attrazione. Un giro sulla ruota è d'obbligo. Tutti, i viennesi non meno dei turisti, amano la sensazione che si prova facendosi innalzare fino a 64,5 metri di altezza alla velocità di 75 centimetri al secondo.
La costruzione della ruota ebbe inizio nella primavera del 1897, in base ad un progetto dell'inglese Walter B. Basset, che ne aveva già costruite altre. Il 21 giugno dello stesso anno, durante i festeggiamenti per il 60 anni di regno della regina Vittoria, al suono di "God save the Queen", fu fissata l'ultima vite della ruota. Il 3 luglio la "torre Eiffel girevole" con i suoi 30 vagoni da 20 posti a sedere ciascuno, fu solennemente inaugurata. Nel 1916 ne fu decisa la demolizione, che fortunatamente non si verificò per mancanza di mezzi.
Dal 1947 in poi è rimasta in funzione solo la metà dei vagoni. La ruota panoramica di Vienna ha svolto un ruolo importante nel cinema del Novecento. Basti pensare a "Il terzo uomo" con Orson Welles o al film d'azione "Zona pericolo" con Timothy Dalton nella parte di James Bond.

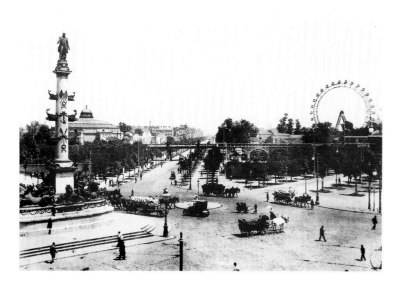

links: Der Praterstern um 1900 – im Hintergrund das Riesenrad.
rechts: Im »Wurstelprater« mischen sich heute modernste Karussells mit wunderbar nostalgischen aus Kaisers Zeiten.

left: The Praterstern around 1900. In the background, the Big Wheel.
right: The 'Wurstelprater' – now a mixture of ultra-modern rides and Hapsburg-era merry-go-rounds.

sinistra: La grande piazza del Prater intorno al 1900 – sullo sfondo la ruota che dal 1897 è una delle attrazioni turistiche di Vienna.
destra: Le giostre storiche nel "Wurstelprater".

20 Minuten Stadtpanorama aus der Vogelperspektive
bietet eine Fahrt mit dem Riesenrad.

A ride on the Big Wheel provides a 20-minute
bird's-eye view.

Un giro sulla ruota permette di osservare il Prater
dall'alto per venti minuti.

Die Flaktürme

Die sechs Betonkolosse sind bis heute sichtbare Erinnerung an die NS-Zeit. Die Idee, innerstädtische Bereiche durch Flakstellungen auf Türmen zu schützen, tauchte erstmals 1940 auf. Nachdem 1941 die ersten Türme in Berlin und Hamburg gebaut worden waren, gab Hitler 1942 den Befehl, auch in Wien drei Turmpaare zu errichten.

Ein Paar bestand jeweils aus einem Gefechtsturm, auf dessen Plattform Geschütze standen und einem Leitturm mit Radar- und Scheinwerfereinrichtungen. Architekt aller Türme in Deutschland und Österreich war Friedrich Tamms. Lediglich die Wiener Türme erinnern heute noch an den 2. Weltkrieg, die Berliner wurden gesprengt und die Hamburger zeigen sich heute stark verändert.

Immer wieder taucht die Frage nach einer möglichen Nutzung auf. Dies betrifft vor allem die beiden Türme im Augarten (2. Bezirk), die mitten in den ältesten Barockgarten Wiens (1712) gebaut wurden. Im Gefechtsturm des Arenbergparks (3. Bezirk) hat das MAK ein Depot errichtet. Gelöst sind auch die Nachnutzungen am Leitturm im Esterházypark (6. Bezirk). Zum einen befindet sich hier das »Haus des Meeres«, zum anderen wurde eine Wand zur Kletterwand des Alpenvereins umfunktioniert.

The anti-aircraft towers

The six giant concrete structures are the largest visible reminder of the Nazi regime. The notion of defending city-centre areas with anti-aircraft positions on towers first surfaced in 1940. After three pairs of towers had been constructed in Berlin and two pairs in Hamburg in 1941, on 9 September 1942 Hitler gave orders for three pairs to be built in Vienna as well.

Each pair consisted of a combat tower on whose platform AA guns were placed and a control tower with tracking system and searchlight installations. The architect of all the towers in both Germany and Austria was Friedrich Tamms (1904–80). Only the Viennese towers are still much as they were during World War II. Those in Berlin were blown up, while the Hamburg ones have been heavily rebuilt. What to do with them is an unsolved question. It is especially problematic in the Augarten (2nd district), where they were built in the middle of Vienna's oldest Baroque garden (1712), but no sensible proposal has yet been put forward. In Arenberg Park (3rd district), the MAK has turned the combat tower into a depot for contemporary art. In Esterhazypark (6th district), the control tower is now a "House of The Sea" and one of the walls is used by the Alpine Club for climbing practice. In 1991, Lawrence Weiner turned the top into a work of art with his 'Peace Message'.

Le torri dell'artiglieria contraerea

I segni più vistosi lasciati a Vienna dal regime nazista sono sei colossi di cemento per le postazioni dell'artiglieria contraerea. L'idea di proteggere i quartieri centrali delle città per mezzo di queste torri nacque nel 1940. Nel 1941 ne furono erette tre coppie a Berlino e due ad Amburgo. Il 9 settembre del 1942 Hitler ordinò di erigere tre coppie di torri anche a Vienna. Ogni coppia era composta di una torre con piattaforma per l'artiglieria e di una torre con i sistemi radar e i riflettori. Il costruttore di tutti questi edifici in Germania e in Austria fu Friedrich Tamms (1904–1980). Tuttora intatte sono solo le torri di Vienna; quelle di Berlino sono state fatte esplodere e quelle di Amburgo sono state radicalmente modificate.

Il problema di come utilizzarle si è posto più volte ed è ancora irrisolto riguardo alle due torri nell'Augarten (2° distretto), erette in mezzo ad uno dei più antichi giardini barocchi della città (1712). La torre da combattimento dell'Arenbergpark (3° distretto) è stata adibita a deposito di arte contemporanea dal MAK. La torre del radar nell'Esterházypark (6° distretto) ospita un acquario (Haus des Meeres) e una delle sue pareti è stata attrezzata a palestra di roccia da un'associazione alpina. Nel 1991 il vertice della torre fu trasformato temporaneamente in un'opera d'arte da Lawrence Weiner, un esponente dell'arte concettuale americana.

Die Flaktürme im Augarten warten noch auf ein neues Nutzungskonzept.

The anti-aircraft towers in the Augarten await a new use.

Le torri dell'artiglieria contraerea arcora in attesa di un nuovo utilizzo.

1991 hat der amerikanische Künstler Lawrence Weiner den Dachaufbau des Flakturms am Esterházy-Park mit seiner »Friedensbotschaft« versehen.

In 1991 the American artist Lawrence Weiner added his plea for peace to the roof structure on the anti-aircraft gun tower in Esterházy Park.

Nel 1991, l'artista americano Lawrence Weiner ha decorato il tetto della torre per l'artiglieria contraerea dell'Esterházy-Park con il suo "Messaggio di pace".

Am Urban-Loritz-Platz

Kaum hatte der Urban-Loritz-Platz ein neues Gesicht – konkret geht es um eine Überdachung (1999) – erfuhr er eine erste Aufwertung. Als im März 2003 der Neubau der Wiener Hauptbibliothek eröffnet wurde, hatte der Platz eine vollständige Veränderung zum Besseren durchgemacht. Damit ist diese Neugestaltung ein sichtbarer Beweis, dass selbst für über Jahrzehnte schlecht beleumundete Gebiete wie den Gürtel ein Imagewandel möglich ist. Mit dem von Silja Tillner geplanten Membran-dach über dem Urban-Loritz-Platz existiert eine Verbindung zwischen den verschiedenen Straßenbahn- und der U-Bahnstation bis hin zur Freitreppe der Hauptbibliothek; so entsteht der Eindruck einer großen Wartehalle. Die Bibliothek stellte der Wiener Architekt Ernst Mayr auf Stützen über die offenen Gleise der U-Bahn (ehemalige Stadtbahn von Otto Wagner). Das von den Wienern sofort in Beschlag genommene Wahrzeichen ist die 26m breite Freitreppe (»benutzbare vierte Fassade des Hauses«), die zur Dachterrasse mit Café führt. Damit werden, flankiert vom Inneren und Äußeren Gürtel, mediterrane Assoziationen geweckt.

Urban-Loritz-Platz

Scarcely had the dust settled at Urban-Loritz-Platz in 1999, following the major job of roofing it over, than work began on the next improvement – a new central library for Vienna. This opened in March 2003, completely transforming the square. The change is visible evidence that something can be done to improve the image even of blighted areas, like the Gürtel, with long-standing negative reputations.
The membrane roof over the square – designed by Silja Tillner – combined with all the interchanging between the tram stops, metro station and Central Library steps creates the appearance of a large waiting room.
The library was constructed by Viennese architect Ernst Mayr on stilts above the open tracks of the underground railway (formerly the Stadtbahn). An immediate success with locals was the 85-foot-wide flight of steps ("a usable fourth façade of the building", said the architect) leading up to the roof terrace and café. Flanked by the Inner and Outer Gürtel, the atmosphere is rather Mediterranean – though not everyone agrees.

L'Urban-Loritz-Platz

Negli ultimi anni questa piazza ha subito una radicale trasformazione grazie alla costruzione di un grande tetto translucido a tenda nel 1999 e della nuova biblioteca centrale (Hauptbibliothek), inaugurata nel marzo 2003. Questa impresa dimostra che è possibile modificare positivamente anche zone considerate da decenni squallide e malfamate.
La tettoia progettata da Sonja Tillner collega fra loro le varie stazioni del tram, quella della metropolitana e la scalinata della biblioteca, conferendo alla piazza l'aspetto di una grande sala d'aspetto.
La biblioteca, opera dell'architetto viennese Ernst Mayr, è costruita su piloni a cavallo delle rotaie della metropolitana L'elemento architettonico della biblioteca che ha incontrato subito il favore dei viennesi è la sua grande scalinata esterna, definita dal costruttore come "la quarta facciata dell'edificio, una facciata ad uso del pubblico". La scala conduce al tetto a terrazza con un caffè all'aperto: un'isola di atmosfera mediterranea in mezzo al traffico pulsante del "Gürtel".

Unter der teilweise transparenten Hülle des Zeltdachs sind die Fahrgäste beim Umsteigen geschützt.

The partly transparent membrane roof shelters passengers from the weather at the transport interchange.

Sotto il tetto trasparente si può cambiare linea senza bagnarsi.

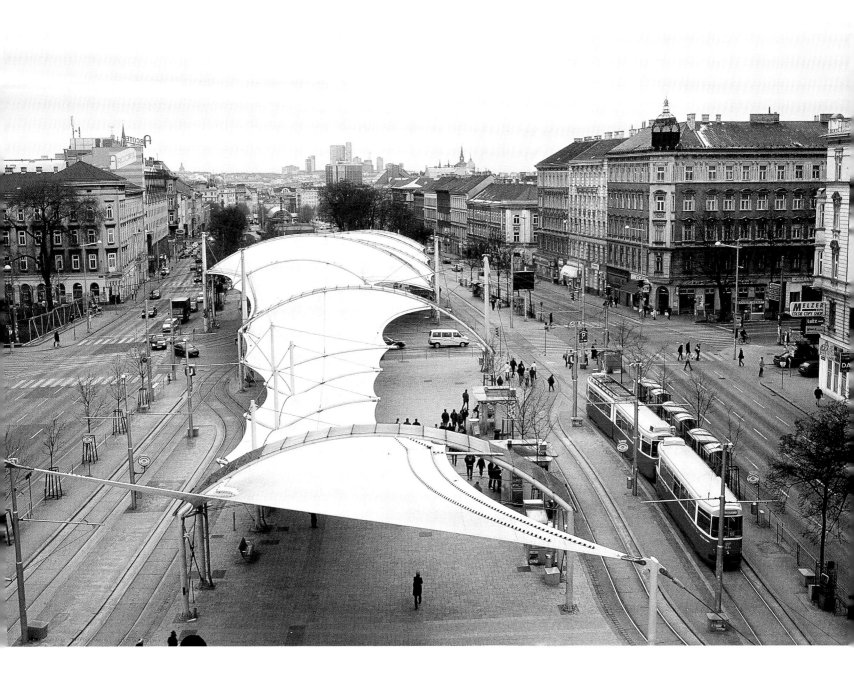

Das schwebende Membranendach verbindet den Verkehrsknotenpunkt mit dem Eingang der Hauptbibliothek.

The soaring membrane roof links the transport interchange with the entrance to the city library.

Il tetto sospeso collega la stazione dei mezzi all'ingresso della Biblioteca centrale.

Schloss Schönbrunn

»Schloss und Gärten von Schönbrunn zeichnen sich durch ihre außergewöhnliche Geschichte aus, eine im Verlauf der Jahrhunderte gewachsene Anlage, die Zeugnis vom jeweiligen Geschmack ihrer Bewohner und deren Zeit gibt, gleichzeitig auch Einblick in die Interessen und die Hoffnungen der verschiedenen Monarchen gewährt,« begründete die UNESCO die Aufnahme von Schönbrunn als Nr. 786 in die Liste des Weltkulturerbes. Das Besondere an diesem barocken Gesamtkunstwerk ist vor allem die Bedeutung von Schloss und Zoo in der Öffentlichkeit. Die Zahlen sprechen für sich: 6,7 Millionen Menschen pro Jahr besuchen Schönbrunn, davon allein 1,5 das Schloss. Der Vorgängerbau, die Katterburg, diente in erster Linie höfischen Jagdgesellschaften als Aufenthaltsort. Nach ihrer Zerstörung durch die Türken (1683) wurde Johann Bernhard Fischer von Erlach mit dem Neubau beauftragt, der schon 1700 fertig und bewohnbar war. Kaiserin Maria Theresia verpflichtet wiederum Nikolaus Pacassi, der dem Schloss durch mehrere Umbauten seine heutige Gestalt und vor allem seine Ausstattung gab. Die Gartenanlage wurde mit dem Schloss als Zentrum, in dem alle Achsen zusammenlaufen, konzipiert.

Schönbrunn – The Palace

"The Palace and Gardens are exceptional by virtue of the evidence that they preserve of modifications over several centuries that vividly illustrate the tastes, interests and aspirations of successive Hapsburg monarchs," says the entry for item no. 786, explaining the inclusion of Schönbrunn in UNESCO's list of world heritage sites.

Apart from its variety and high artistic quality, the Baroque palace is notable for the appeal of its building and zoo to the general public. The numbers speak for themselves – 6.7 million people visit Schönbrunn every year, 1.5 million of them just the palace. Its predecessor building, the Katterburg, was principally a court hunting lodge. After it was destroyed by the Turks in 1683, the elder Fischer von Erlach was commissioned to rebuild it. It was completed and ready for occupation by 1700. The Empress Maria Theresia (1741–80) later brought in Nikolaus Pacassi to provide various additions, and the palace's present appearance and especially its interiors are due to him. The gardens were designed around the focal point of the palace, with radial axes. All the key structures in the gardens – the Gloriette, the Neptune fountain, the Roman ruin, the obelisk fountain and the Schöner Brunnen fountain itself – were completed during the Empress's lifetime.

La reggia di Schönbrunn

Nel 1996 l'Unesco accolse Schönbrunn nel patrimonio culturale mondiale con la seguente motivazione: "L'eccezionalità del castello e del parco di Schönbrunn risiede nel fatto che l'intero complesso si è sviluppato nel corso di secoli di storia e può quindi illustrare il gusto, gli interessi e le aspirazioni di numerosi sovrani." Il complesso barocco è importante, oltre che per la varietà e l'alto livello artistico dei suoi singoli elementi, per il significato assunto nell'opinione pubblica dal castello e dall'annesso giardino zoologico. Le cifre parlano da sé: Schönbrunn accoglie ogni anno 6,7 milioni di visitatori. Un milione e mezzo di persone visitano anche l'interno del castello. L'edificio precedente, la Katterburg, usato dalla corte come castello di caccia, fu distrutto dai Turchi nel 1683. Johann Bernhard Fischer von Erlach fu incaricato di costruire un nuovo castello, ultimato già nel 1700. In seguito l'imperatrice Maria Teresa (1741–1780) incaricò Nikolaus Pacassi di ampliare e modificare il complesso, conferendogli l'assetto che esso attualmente presenta. Dal castello situato in posizione centrale si dipartono a raggiera i viali del parco. I principali elementi architettonici e scultorei del parco, la Gloriette, la fontana di Nettuno, la rovina romana, la fontana con l'obelisco e la cosiddetta "bella fontana" (Schöne Brunnen) che dà il nome all'intero complesso, furono ultimati prima della morte dell'imperatrice.

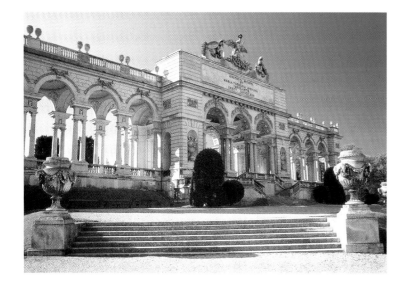

Der Aufstieg lohnt sich: Von der Gloriette, einem von Maria Theresia erbauten klassizistischen Kolonnadenbau, bietet sich das gesamte Panorama über die Schönbrunner Parkanlage.

The climb up to the Gloriette – a Classicist building with colonnades at both ends commissioned by Maria Theresia – is well worthwhile: the view takes in the whole expanse of Schönbrunn Palace and its park.

Una salita che vale la pena di affrontare: dalla Gloriette, il colonnato classicistico fatto costruire da Maria Teresa, si gode una splendida vista sul parco di Schönbrunn.

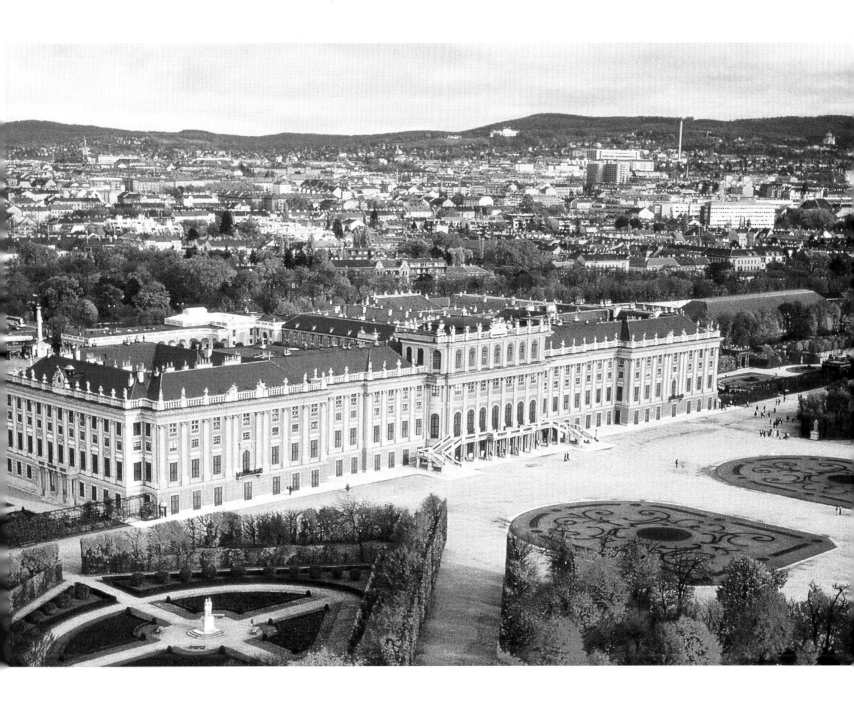

Schloss und Park von Schönbrunn sind eine im Verlauf der Jahrhunderte gewachsene Anlage, die den jeweils herrschenden Zeitgeschmack perfekt mit dem vorangegangenen vereint.

The palace and park at Schönbrunn have grown over the centuries, perfectly blending the prevailing taste of each epoque with that of its predecessor.

Il complesso del castello e del parco ha raggiunto il suo aspetto attuale nel corso di secoli e testimonia le trasformazioni del gusto nel tempo.

Park Schönbrunn

Nach dem Tod Maria Theresias blieb Schloss
Schönbrunn zunächst unbewohnt, erst Kaiser
Franz II./I. benutzte es als Sommerresidenz.
Auf ihn geht auch die Fassadenfärbung im
typischen »Schönbrunner Gelb« zurück.
1805 und 1809 weilte Napoleon hier. Mit der
Thronbesteigung von Kaiser Franz Joseph im
Jahr 1848 erlebte das Schloss eine neue Ära,
war doch Schönbrunn bis zu seinem Tod am
21. November 1916 des Kaisers liebster Wohn-
sitz. Ihm war es auch vorbehalten, 1882 das
113 m lange Palmenhaus als letzten großen
Bau der Gesamtanlage zu eröffnen.
Ein paar Schritte weiter befindet sich der
Eingang zum ältesten Zoo der Welt. Der Ent-
wurf mit dem zentralen Pavillon und den
13 radial angeordneten Tiergehegen ist mit
1751 datiert. Sorgte im 1828 die Ankunft der
ersten Giraffe für Schlagzeilen, so sind es
heute die beiden Großen Pandabären LongHui
und YangYang. Die schwarz-weißen Bären
aus China sind ›die‹ Sensation und der Stolz
des Zoodirektors im Schönbrunner Zoo des
21. Jahrhunderts. Die Wiener haben ihre neuen
Lieblinge ins Herz geschlossen und nennen
sie »Sissi« und »Franzl«.

Schönbrunn – The Park

After the death of Maria Theresia, Schönbrunn
remained unoccupied until finally the Emperor
Francis II/I used it as a summer residence. It
was he who arranged for the façade to be painted
in the typical 'Schönbrunn Yellow'. In 1805 and
1809 Napoleon lodged here. A new era began
for the palace in 1848 when the Emperor Franz
Joseph came to the throne, and it remained
his favourite residence until his death on 21
November 1916. He was there in 1882 to open
the last great addition to the complex, the
370-foot-long palm house.
A few steps further on is the entrance to the
oldest zoo in the world. The design with the cen-
tral pavilion and 13 radially arranged animal
enclosures dates from 1751. In 1828, it was the
arrival of the first giraffes that made the news.
More recently, it was the two great pandas
LongHui and YangYang. In the twenty-first cen-
tury, the black and white bears from China are
'the' sensation of Schönbrunn zoo and the
pride of its director. The Viennese have taken
the animals to their hearts, naming them Sissi
and Franzl after the imperial couple.

Il parco di Schönbrunn

Dopodiché il castello rimase disabitato fino a
quando l'imperatore Francesco I/[II] iniziò ad
usarlo come residenza estiva e fece dipingere
di giallo le facciate (oggi si parla di "giallo
Schönbrunn"). Nel 1805 e nel 1809 vi abitò
Napoleone.
Con la salita al trono di Francesco Giuseppe
(1848) ebbe inizio una nuova era per Schön-
brunn che rimase la residenza preferita dell'-
imperatore fino alla sua morte (21 novembre
1916). Fu Francesco Giuseppe ad inaugurare
nel 1882 l'ultimo importante edificio del com-
plesso, la "casa delle palme" (Palmenhaus)
lunga 113 metri.
Nelle immediate vicinanze del castello si trova
l'ingresso al più antico giardino zoologico del
mondo. Il suo progetto, con un padiglione cen-
trale e tredici recinti disposti a raggiera, risale
al 1751. Un evento sensazionale per lo zoo fu
l'arrivo della prima giraffa, nel 1828. Ora la
principale attrazione è costituita dai due panda,
LongHui e YangYang, soprannominati dai vien-
nesi "Sissi" e "Franzl", come la famosa coppia
imperiale.

Römische Ruine im Park von Schönbrunn, um 1866.
Roman ruins in Schönbrunn park, c. 1866.
La rovina romana nel parco di Schönbrunn, ca. 1866.

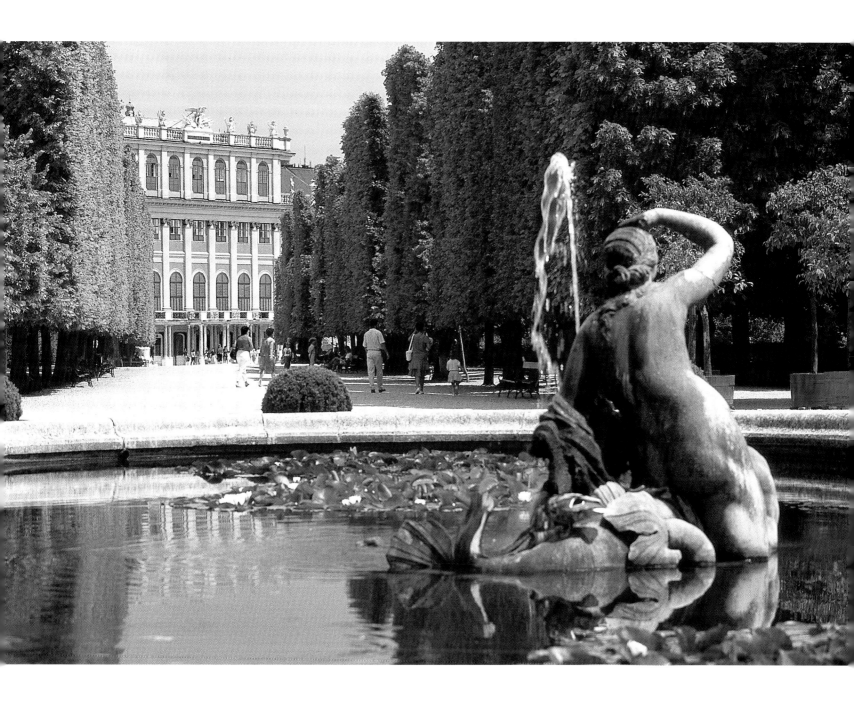

Mehr als 1,5 Mill. Menschen besuchen alljährlich
Schloss Schönbrunn und lassen sich von der einzig-
artigen Atmosphäre bezaubern.

More than 1 1/2 million visitors to Schönbrunn Palace
are enchanted by its unique atmosphere every year.

Ogni anno più di un milione e mezzo di persone visita-
no il castello di Schönbrunn godono il fascino della
sua particolare atmosfera.

Das Technische Museum

Die Vielfalt der Sammlungen des Technischen Museums liegt nicht nur im Thema, sondern auch in der Geschichte begründet. Hier sind neben der immer noch flugfähigen Ettrich-Taube auch ein Tumor-Scanner von Siemens oder ein TV-Regieplatz, ebenso wie ein Schaubergwerk, wertvolle Musikinstrumente, Fahrräder und vieles mehr zu sehen. Das Nebeneinander der vielen Technikthemen, die Einblicke in Maschinen und Motoren, machen es unmöglich, alles an einem Tag zu besichtigen. Treibende Kraft bei der Gründung war Wilhelm Franz Exner, Professor für Mechanik, der wesentlich das österreichische Materialprüfungs- und Normungswesen prägte. 1893 gründete er das »Museum der Geschichte der österreichischen Arbeit«. Gleichzeitig entstanden eine Reihe weiterer Museen in Wien, sodass bald die Idee reifte, alle Sammlungen unter einem Dach zu vereinen. Vorbild für ein Technisches Museum in Wien war das 1903 eröffnete Deutsche Museum München. Für den Bau, der schließlich von Hans Schneider realisiert wurde, lagen insgesamt 27 Entwürfe vor, darunter auch Pläne von Adolf Loos und Otto Wagner. Die Grundsteinlegung erfolgte 1909, 1912 war das Haus fertig und wurde 1918 eröffnet.

The Museum of Technology

The diversity of the collections at the Museum of Technology not far from Schönbrunn is a matter of both content and history. Notable items include an Ettrich Taube aircraft (still airworthy), a Siemens tumour scanner and a TV control panel, a mine interior in the cellar, valuable musical instruments, bicycles and much more. With so many different fields of technology to see, looking at all the machines and engines is more than a single day's pleasure. The driving force behind the museum was Wilhelm Franz Exner (1840–1931), the professor of mechanics principally responsible for the official materials-testing and industrial standards system in Austria. He founded the 'Museum of the History of Austrian Labour' in 1893. As a number of other museums were being set up in Vienna at the time, the idea was soon floated of bringing all the collections under one roof. The model to be followed was the Deutsches Museum in Munich, and the Vienna counterpart would be established in 1908 to mark the 60th anniversary of Franz Josef's accession to the throne. 27 designs were put forward (including proposals by Adolf Loos and Otto Wagner), but it was Hans Schneider's that won the day. The foundation stone was laid in 1909 and the building completed in 1912. The museum opened – without ceremony – in 1918.

Il museo della tecnica (Technische Museum)

La vastità delle collezioni del Technische Museum, non lontano da Schönbrunn, dipende non solo dal carattere del museo, ma anche dalla storia dello sviluppo tecnico. Il museo accoglie gli oggetti più disparati: la colomba di Ettrich, ancora in grado di volare, un tomografo clinico della Siemens, una sala di regia televisiva, preziosi strumenti musicali, biciclette, e, nelle cantine, persino la ricostruzione di una miniera. La varietà dei temi e la complessità delle macchine e dei motori presentati rendono difficile visitare il museo in una sola giornata. Impegnato fautore della sua fondazione fu Wilhelm Franz Exner (1840–1931), professore di meccanica e pioniere del collaudo dei materiali e della normativa tecnica austriaca. Nel 1893 Exner fondò un 'Museo di storia del lavoro in Austria' e contemporaneamente sorsero a Vienna altre istituzioni affini. Era quindi ovvio pensare di riunirle in un'unica raccolta, concepita sul modello del Deutsche Museum di Monaco di Baviera, inaugurato nel 1903. Al concorso per la costruzione dell'edificio parteciparono anche Adolf Loos e Otto Wagner. Fra i 27 progetti presentati, fu scelto quello di Hans Schneider. Iniziata nel 1909, la costruzione fu terminata nel 1912, ma il museo fu inaugurato solo nel 1918, dopo la guerra.

links: Kaiser Franz Joseph I. legt am 20. Juni 1909 den Grundstein zum Museumsbau.
rechts: Das Technische Museum wurde zwischen 1992 und 1999 generalsaniert.

left: Emperor Franz Joseph I laid the foundation stone for the museum building on 20 June 1909.
right: The Museum of Technology was renovated between 1992 and 1999.

sinistra: Posa della prima pietra del Museo da parte dell'Imperatore Francesco Giuseppe nel 1909.
destra: Il Technische Museum è stato ristrutturato fra il 1992 e il 1999.